JAEWON 02
ART BOOK

폴 고갱

도서출판
재원

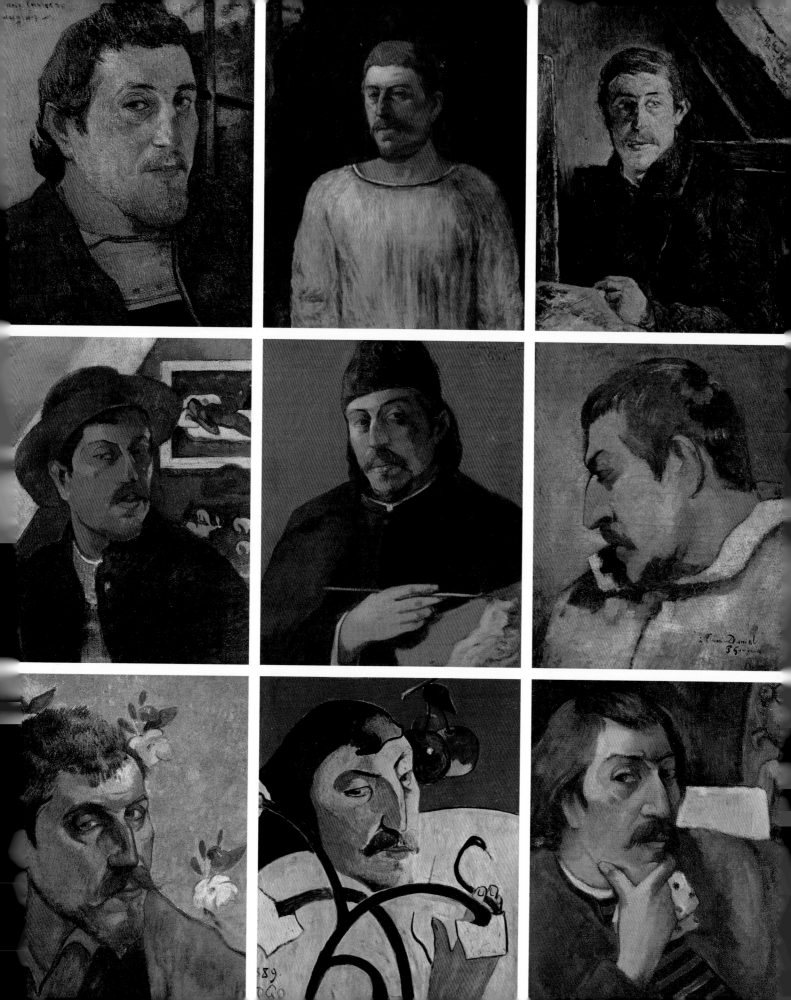

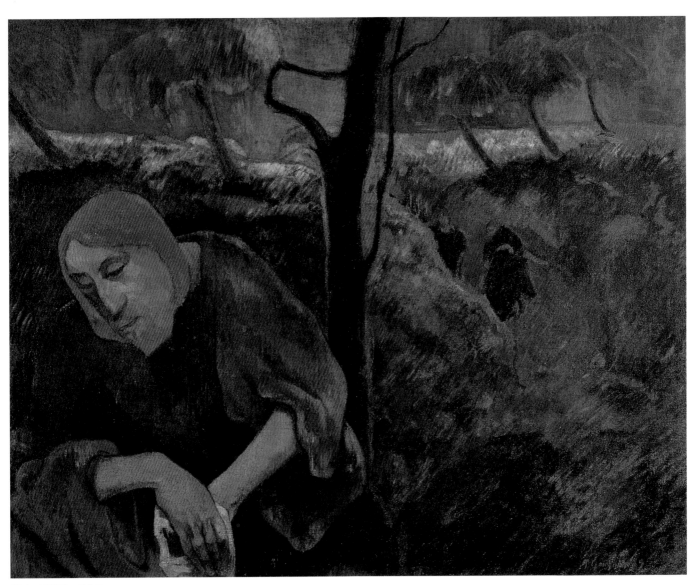

올리브 정원의 그리스도
1889, 유화, 73×92cm

Paul Gauguin

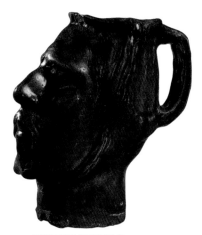

머리모양을 한 잔/자화상
1889, 도자기, 19×18cm

1848 외젠느 앙리 폴 고갱이 6월 7일 파리의 노트르담 로레트 가 56번지에서 태어남. 아버지 클로비스 고갱은 오를레앙의 소규모 실업가 집안 출신으로 당시에는 일간지《르 나시오날》지의 저널리스트였음. 어머니 알린 마리 샤잘(저명한 상 – 시몽파 작가인 후로라 트리스탄의 딸)은 페루에 정착한 스페인 가문 출신이었다. 고갱의 외조모인 후로라 트리스탄은 여행가이며 작가였고 정의와 자유를 위해 싸우는 맹렬한 여투사였다.

1849 나폴레옹 3세에 의한 쿠데타 후 자유주의자이며 열렬한 공화주의자인 아버지 클로비스는 황제의 정치적 탄압을 피해 어머니 알린의 외조부가 총독으로 있는 페루를 망명지로 택해 온 가족 모두가 떠나기로 함. 35세의 고갱 아버지가 케이프 혼을 도는 긴 항해 도중 심장마비로 사망함. 마젤란 해협에 있는 파다고니아에 묻힘. 고갱과 졸지에 미망인이 된 그의 어머니 알린 그리고 누이 마리가 페루의 리마에 도착하여 페루의 명문 귀족 집안인 외가쪽 사람들의 환대속에 귀족의 일원으로 4년 동안 행복한 나날을 보낸다. 페루 내란으로 외가 집안이 몰락하게 되면서 다시 어려운 생활이 시작됨.

1853 마침 파리에서 조부가 죽었다는 연락이 오고 유산 상속 문제가 생기자 고갱의 가족들은 프랑스로 돌아옴. 오를레앙의 루 앙델 7번지에서 삼촌 이시돌 고갱과 함께 살기 시작하다.

1859 오를레앙의 기숙사가 딸린 소신학교에 입학한 고갱은 이곳에서 중 · 고등학교를 계속해서 다님.

1861 고갱 일가가 파리로 이사하고, 고갱의 어머니는 파리에서 재단사로 근무함. 고갱은 해군사관학교에 입학해 해군 장교가 되고자 하였으나 집안 사정으로 무산됨.

1865 항해사의 조수로 상선 루치타노 호에 탑승하여 르아브르에서 브라질의 리오 데자네이로까지 첫 항해를 했음. 가장 젊은 선원인 고갱은 선배 선원들이 들려주는 폴리네시아의 아름다운 섬들에 대한 이야기들에 큰 흥미를 느끼며 듣게 된다.

1866 10월 고갱은 이등 항해사로 칠리호를 타고 그토록 염원하던 세계 여행을 하게 됨.

1867 고갱이 인도를 항해하고 있을 때 모친이 사망했다는 연락을 받는다. 귀스타보 아로자라는 어머니의 친구가 고갱의 후견인이 됨.

1868 2월 26일 르아브르에서 수병으로 징집됨. 순항함 제롬 나폴레옹호에 탑승하여 지중해, 북해, 발트해에서 3년에 걸친 군 복무를 함.

1871 4월에 군 복무를 마침. 누이 마리는 칠레 상인 주앙 우리베와 결혼함. 4월 23일, 어머니가 후견인으로 지명한 은행가 귀스타보 아로자를 통해, 라피트 가(그 거리에는 화랑이 많았음)에 있는 주식 중개회사인 베르탱 증권회사에 주식 중개인으로 입사함. 에밀 슈페네커를 만남.

1872 고갱은 주식 중개인으로서 뛰어난 능력을 발휘하며 상당한 부를 축적하게 되며 사회적으로도 안정된 위치에 오름. 모네가 〈인상, 해돋이〉를 발표하여 인상주의의 씨를 뿌림.

1873 12월 22일 코펜하겐에서 온 메트 소피 가트라는 젊은 여성과 9구의 시 청사에서 결혼을 하였으며 혼배 성사는 쇼사 가의 루터 교회에서 거행하였음. 덴마크인인 아내 메트는 덴마크 작은 섬의 경찰서장인 아버지 테오도르 가트와 평범한 여인인 어머니 에밀리 사이에서 태어났으며 언어에 탁월한 능력을 가진 총명한 여인이었다. 불어에 능통하여 17세 때 덴마크 수상 관저에서 불어 가정교사를 하였으며 이 유창한 불어 실력이 메트로 하여금 파리를 여행하게 하였고, 파리의 고급 하숙집인 조각가 오베의 집에서 고갱을 만나 결혼을 하게 되었음. 고갱의 후견인이자 그림 수집가인 귀스타보 아로자의 집을 드나들면서 고갱이 점차 그림에 관심을 가지기 시작함.

1874 고갱이 드디어 일요일에 그림을 그리기 시작함. 콜라로시 아카데미에서 수학함. 여기에서 고갱은 피사로를 만났고, 그를 통해 다른 인상파 화가들을 만남. 인상파 화가들의 그림을 구입하기 시작함. 9월, 첫아들 에밀 출생. 〈제1회 인상파 전시회〉가 열림.

1876 살롱에 풍경화를 첫 출품하여 입선함. 여름 동안 퐁트와즈에서 피사로와 함께 작업함. 4월 화랑 뒤랑 뤼엘에서 〈제2회 인상파 전시회〉가 열림. 12월, 첫딸이자 둘째인 알린 출생.

1877 푸르노 거리에 작업실을 마련하고 조각가 부이요를 만남. 제3회 인상주의 전시회가 열림. 〈무명작가 전시회〉로 불리던 인상주의 전시회가 제3회가 끝난 뒤부터 인상파 전시회란 정식 명칭으로 불리기 시작함.

1879 〈제4회 인상파 전시회〉에 고갱이 처음으로 출품함. 아직은 아마추어에 불과하던 고갱이 이 전시회에 당당히 참여할 수 있었던 것은 인상파 화가들의 그림을 꾸준히 구입한 고갱에 대한 인상파 화가들의 호감과 피사로와 드가의 적극적인 추천 때문이었다. 둘째 아들 클로비스 출생.

1880 크르셀 가 8번지에 아틀리에를 빌려서 그곳을 1883년까지 작업실로 사용함. 4월 데 피라미드 가에서 열린 〈제5회 인상파 전시회〉에 7점의 작품을 출품.

1881 붐바르 데 카푸신에 있는 라자르의 집에서 열린 〈제6회 인상파 전시회〉에 6

이브와 뱀, 1889-1890, 나무에 착색,
34.5×20.5cm, 코펜하겐,
나이 카를스베르그 미술관

점의 작품 출품. 〈제6회 인상파전〉에 드가가 발레하는 무희의 조각상을 처음으로 출품하였고 이 작품으로 인해 고갱은 인체에 흥미를 느끼게 되었으며 바느질하는 여인을 모델로 〈누드 습작〉을 그리게 된다. 이 〈누드 습작〉이 비평가인 위스망스에 의해 절찬을 받음. 여름 휴가를 퐁트와즈에서 피사로와 함께 보냈고, 그를 통해 세잔느를 만남. 화랑 뒤랑 뤼엘에서 고갱의 작품 3점을 구입함. 세째 아들인 장 르네 고갱 출생.

1882 상 오노레에서 열린 〈제7회 인상파 전시회〉에 참가. 주식중개인인 고갱이 베르탱 회사에서 토므르 회사로 직장을 옮김. 프랑스 국가 재정이 악화 일로를 걷게 되고 주식시장이 대폭락을 함. 〈조각가 오베와 그의 아들〉 제작.

1883 1월, 가족과 친구들에게 알리지 않은 채 다니던 회사를 사직하고 "지금부터 나는 매일 그림을 그리겠다"고 선언함. 6월 한 달 동안 오스니에서 피사로와 함께 작업함. 11월, 고갱의 재정 상태도 엉망이 됨. 물가가 비싼 파리를 떠나 생활비가 적게 드는 루앙에 집을 구함. 12월에 다섯 번째 아이 폴 로랑 고갱 출생.

1884 11월, 루앙에서조차 생활고를 이기지 못한 고갱이 식구들 모두와 처가가 있는 코펜하겐으로 이주함. 고갱은 방수포와 캔버스 블라인드를 제조하는 회사인 델리스 & 쉐사 프랑스 지사의 스칸디나비아 지국장으로 일함. 부인과 처가 가족, 친구들과 자주 다툼.

1885 코펜하겐 예술협회에서 연 전시회가 5일만에 실패로 끝남. 메트가 프랑스어 교사를 하면서 가족의 생계를 꾸려나감. 아내 메트와 불화가 깊어지다. 6월, "나는 덴마크와 덴마크 사람, 덴마크 기후 모두가 죽도록 지겨워졌다"며 아들 클로비스와 함께 파리로 돌아와 극도의 궁핍 속에서 생활함. 일요화가 시절에 만난 슈페네커와 그의 부인이 고갱을 도와준다. 9월에 데프에서 살았고, 그 다음 3주 동안 런던을 여행함. 8월, 카유 가로 이사함. 조르주 쇠라가 점묘법으로 신인상주의를 태동시키며 파리 아방가르드의 지도자로 부상하기 시작함.

1886 4월, 아들 클로비스가 병이 들고 끼니조차 잇기 어렵게 되자 고갱은 하루에 5프랑씩을 받고 벽보 붙이는 일을 함. "내게는 돈도 집도 가구도 없다. 아이는 아픈데 내게는 20상티엠 밖에 없다"며 가난과 궁핍에 고갱은 절망한다. 5월과 6월, 라피트 가에서 열린 〈제8회 인상파 전시회〉에 19점의 작품과 1점의 나무 조각을 출품하며 참가. 8회 인상파전을 마지막으로 인상주의 전시회는 막을 내리게 된다. 이 전시회에 쇠라의 〈그랑드 자트 섬의 일요일 오후〉가 출품되어 세인의 시선을 집중시킨다. 6월 말, 클로비스를 앙토니 교외의 하숙집에 맡긴 다음 브르타뉴 퐁타방으로 가서 글로앙스 저택에 머뭄. 8월, 그곳에서 클로아조네 기법을 사용하는 에밀 베르나르와 짧고 간단한 만남을 가짐. 고갱이 퐁타방에서 최고의 화가로 칭송받음. 11월, 파리로 돌아와 몽마르트에서 빈센트 반 고흐를 처음으로 만남. 12월, 피사로와 소원해지고, 카페 드 라 누벨 아테네에서 드가를 만남. 〈라발의 초상화가 있는 정물〉,

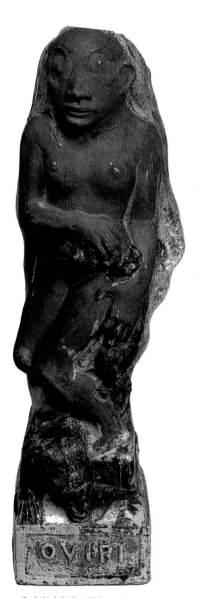

오비리(야만인), 1894, 도자기,
75×19×27cm

〈브르타뉴의 네 여인〉 등 제작.

1887 메트가 코펜하겐에서 파리로 와 아들 클로비스를 데려감. 4월 10일, 고갱이 동료 화가이자 제자인 샤를 라발과 함께 파나마로 가는 상 라자르선에 탑승. "나는 미개인으로 살려고 파나마로 간다"고 함. 한 달 동안 파나마 대운하 공사장에서 노동자로 일함. 6월에 프랑스의 식민지인 마르티니크 섬으로 감. 말라리아와 이질로 고생함. 병이 들어 선원의 자격으로 프랑스로 돌아오는 허가증을 얻음. 11월말에 병이 심한 라발을 현지 병원에 둔 채 혼자 파리로 돌아옴. 볼라르 가에 있는 에밀 슈페네커의 집에 얹혀 살았음. 샤프레와 함께 도자기를 구워 생활비를 벌려고 함. 〈목욕하는 사람들〉 제작.

1888 2월에 브르타뉴로 떠남. 그곳에서 에밀 베르나르와 빈번히 만남. 그들의 토론 뒤에 종합주의가 탄생했고, 고갱은 종교적인 그림을 처음으로 그렸음. 가을에 빈센트 반 고흐의 동생이며 화상인 테오 반 고흐의 열의 덕에 고갱이 부소와 발라동, 뷔야르와 몽마르트에서 개인 전시회를 엶. 브르타뉴 그림과 마르티니크 그림뿐 아니라 도자기도 포함됨. 9월 초, 폴 세르제가 고갱의 지도를 받으며 종합주의에 의거한 그림을 그림. 세르제가 파리로 돌아오는 길에 새로운 기법에 의거해 그린 자신의 작품을 보나르, 뷔야르 등 자신의 친구들에게 보임. 이들에 의해 나비파가 결성됨. 8월 20일, 고갱은 빈센트 반 고흐와 공동 생활을 하기 위해 아를로 갔고, 12월 24일 고흐가 자신의 귀를 자르는 참혹한 사건이 일어날 때까지 그곳에 머뭄. 사건 다음 날, 고갱은 파리로 돌아옴. 〈목욕하는 브르타뉴의 아이들〉, 〈해바라기를 그리는 반 고흐〉, 〈강아지 3마리가 있는 정물〉, 〈설교가 끝난 후의 환상〉, 〈레 미제라블의 자화상〉, 〈로우린 부인〉 등 제작.

1889 4월까지(아뷔니 몽트수리에 있는 아틀리에를 빌릴 때까지) 슈페네커의 집에 머뭄. 파리 만국박람회를 관람, 고갱 자바 섬 전시관을 구경하고 이국적인 풍속에 열광함. 야만이 살아 숨쉬는 열대 낙원으로의 꿈이 불타오르기 시작함. 슈페네커가 늦은 봄에 개관한 상 드 마르스에 있는 카페 데 아르(카페 볼피니)에서 인상주의와 종합주의 그룹 전시회를 마련해 줌. 처음으로 종합주의란 용어를 사용함. 작품은 한 점도 팔리지 않았음. 고갱이 이 전시회를 돕기 위해 잠시 파리를 방문함. 4월에 퐁타방으로 돌아감. 8월, 퐁타방이 화가들과 피서객들로 붐비자, 몇 달 전부터 그와 합류한 세르제와 함께 르풀뒤로 옮겨감. 코펜하겐에서 열린 프랑스와 노르딕 인상주의 전시회에 그의 작품이 포함됨. 〈슈페네커 가족〉, 〈해초를 수확하는 사람들〉, 〈부채가 있는 정물〉, 〈카리브의 정물〉, 〈초록색 그리스도의 수난〉, 〈안녕하세요! 고갱씨〉, 〈올리브 정원의 그리스도〉, 〈아름다운 천사〉, 〈회화적 자화상〉 등 제작.

1890 1월 하순에 파리로 돌아와 잠시 동안 슈페네커의 집에 머뭄. 열대림 속의 화실을 발견하기 위해 마다가스카르로 갈 생각을 함. 에밀 베르나르와 슈페네커에게 동행할 것을 설득하려 함. 6월에 르풀뒤로 돌아왔는데, 그곳(각기 시차를 두고 도착

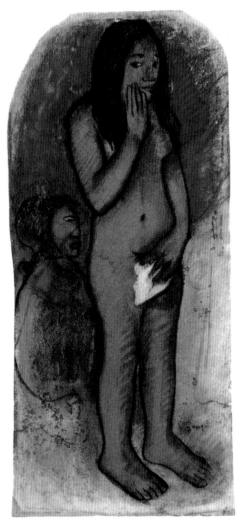

악마의 유혹, 1892, 파스텔, 76.5×35.5cm, 바젤, 공립미술관

한 드 한, 라발, 세르제와 함께)에서 파리로 돌아와 12월까지 머묾. 카페 볼테르에서 말라르메, 베를렌느, 모리스, 로댕 등 상징주의 작가들과 교류함. 이때의 카페 볼테르는 가히 상징주의의 성지가 되고 있었다. 〈고갱의 어머니〉, 〈니르바나 메이드 한의 초상화〉, 〈건초〉 등 제작.

1891 1월, 슈페네커의 집에서 쫓겨난 다음, 데람브르 가에 살다가, 드 라 그랑드 쇼맹에르로 옮김. 피사로와 말라르메의 설득으로 옥타브 미라보가 고갱에 대한 평론을 써서, 2월에 《에꼴 드 파리》지에 실음. 3월, 고갱에 대한 오레의 평론이 《메르 퀴르 드 프랑스》지에 게재됨. 이 논문에서 오레는 고갱을 미술에 있어서 상징주의의 개척자로 높이 평가함. 2월 23일, 항해 자금을 마련하기 위해, 고갱은 호텔 드루에서 열린 합동 경매에 30점을 출품함. 전체 금액이 10,000프랑이 되지 않았음. 다음 날 타히티로 떠나기 전 마지막으로 가족들을 만나기 위해 고속열차로 코펜하겐으로 떠나 2월 26일에 도착함. 오랫만에 만나는 아내와 아이들이었지만 모두 서먹서먹해 했으나 고명 딸인 알린만이 아버지 고갱을 반갑게 맞아줌. 3월 20일에 파리로 돌아옴. 3월 23일, 카페 볼테르에서 고갱의 환송회가 열렸음. 말라르메가 사회를 보았고, 30명 정도의 화가와 작가가 모였음. 4월 4일, 고갱은 마르세유에서 타히티를 향해 떠났는데 멜버른, 시드니, 누메아를 경유함. 6월 1일 파페테에 도착함. 도착 후 곧 원주민들 속에서 생활하기 위해 파페테에서 남쪽으로 25마일 떨어진 마타이에아로 감. 원주민 테후라가 그의 연인이 되었고 고갱은 그저 이아 오아나(안녕)와 오 나투(아무러면 어때 상관없어)만 말하면 되었다. 펼쳐진 원시의 풍경들에 고갱은 황홀하기만 했다. 12월, 프랑스에서 온 편지를 처음 받았는데, 폴 세르제가 부친 것이었음. 〈우상이 있는 자화상〉, 〈화가 난 여인〉, 〈검은 돼지들〉, 〈해변의 두 여인〉, 〈타히티 풍경〉, 〈신령스런 산〉, 〈속삭임〉, 〈처녀 상실〉, 〈이아 오라나 마리아〉 등 제작.

1892 고갱은 그의 자전적 글인 《노아 노아》의 첫 장을 쓰며 매우 부지런히 그림을 그림. 하지만 타히티의 생활도 궁핍의 연속이었음. 3월, 병이 나서 병원에 입원함. 80여점의 작품을 완성하였고, 파리에서 다니엘 몽프레가 600프랑을 보내옴. 6월, 그는 총독에게 자신을 추방해 달라고 부탁했지만, 그림 한 점을 400프랑에 구매하고 또 초상화 한 점을 의뢰하겠다는 약속(결코 지켜지지 않았지만)을 받고 마음을 바꿈. 코펜하겐에서 열린 근대 회화 그룹전에 그의 작품이 포함됨. 9월에 타히티 그림이 파리에 처음으로 선보임. 알린을 위한 공책을 씀. 〈유령이 그녀를 지켜본다〉, 〈시장〉, 〈찬송하는 집〉, 〈해변에서〉, 〈악마의 유혹〉, 〈너는 무엇을 질투하니?〉, 〈해변의 여인〉, 〈즐거운 한 때〉, 〈기쁨을 주는 땅〉, 〈너는 어디로 가니?〉 등 제작.

1893 6월에 그의 부인이 보낸 700프랑을 받고, 고갱은 누메아와 시드니를 경유하여 프랑스로 돌아옴. 8월 4일, 주머니에 4프랑을 지닌 채 마르세유에 입항함. 그 달 말에 삼촌의 장례식에 참석하기 위해 오를레앙으로 왔으며 삼촌이 남긴 얼마간의 유산을 받음. 덴마크에 있는 부인과 아이들에게 한푼도 보내지 않았음. 11월에

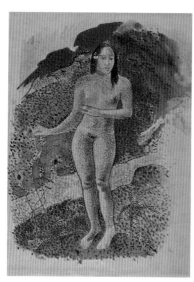

환희의 땅, 1892, 40×32cm, 수채화, 그르노블 미술관

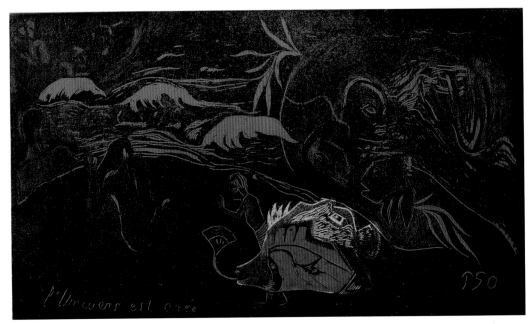

천지창조, 1893-1894, 목판화, 20.5×35.5cm

드라 그랑드 쇼맹르 가의 아틀리에를 빌렸고, 그 다음 토르트 가로 옮겨 가서 그곳에서 자바 여인 안나와 동거를 시작함. 아틀리에를 이국적인 풍물로 장식함. 이곳에서 매주 지인들과 모임을 가짐. 드가가 뒤랑 뤼엘을 설득해 고갱 전시회를 열게 함. 전시회는 12월 4일에 열렸고, 38점의 타히티 그림과 6점의 브르타뉴 그림뿐 아니라 2점의 조각도 전시되었음. 샤를 모리스가 도록 서문을 쓴 이 전시에서 호기심어린 관람객들의 눈길을 끎. 〈테하마나의 선조〉, 〈달과 지구〉, 〈신령스런 물〉, 〈자바 여인 안나〉, 〈어디 가세요?〉 등 제작.

1894 1월에 코펜하겐으로 짧은 여행을 했는데, 이것이 가족과의 마지막 만남이 되었음. 4월부터 11월까지 브르타뉴에 체재. 5월, 콩카뉴에서 선원들과 말다툼을 하다가 발목이 부러져 몇주 동안 고통을 받음. 타히티로 돌아갈 생각을 하고 있었고, 이번에는 가능하면 친구와 동행하고 싶어함. 파리로 돌아왔으나 안나가 그의 아틀리에에 있던 돈이 될만한 모든 것을 가지고 달아나는 바람에 다시 빈털털이가 됨. 〈기도하는 브르타뉴 여인〉, 〈모자를 쓴 자화상〉, 〈서 있는 두 여자〉, 〈브르타뉴 풍경〉, 〈첼로 연주자 쉐네크루드의 초상〉, 〈노아 노아〉 등 제작.

1895 타히티로 돌아가기로 결정함. 2월 18일, 호텔에서 고갱의 그림에 대한 경매가 열림. 스트린드베리와 편지 교환이 있었음. 판매 수익으로는 몇백 프랑 밖에 올리지 못했기 때문에 자신의 작품을 자신이 다시 사야 했음. 3월에 항해를 시작하여 6월에 타히티에 도착함. 타히티의 파페테가 한층 유럽화된 것을 보고, 마르키즈로 갈 생각을 했지만, 포우나와우아의 서쪽 연안에 원주민 스타일의 큰 집을 짓고 살기 시작함. 〈신의 아이〉 제작.

1896 고갱이 버리고 떠났던 원주민 테후라는 남의 여인이 되어 있었음. 8월에 외로움과 신체적 고통, 실망이 극에 다다름. 11월 기분이 다소 호전되어 제작에 열중

함. 파우라가 그의 새 애인이 됨. 〈모성〉, 〈즐거운 나날〉, 〈소녀의 초상〉, 〈다니엘 드 몽프레에게 바치는 초상〉, 〈귀족 부인〉, 〈미개의 시〉 등 제작.

1897 고갱이 병으로 다시 병원에 입원함. 딸 알린의 죽음을 알게 됨. 가족 중 유일하게 고갱을 이해해주던 알린의 죽음은 고갱을 절망의 끝으로 몰고감. "그토록 사랑하던 딸 알린이 죽었다."며 절규하던 고갱이 자살을 생각함. 딸의 죽음으로 인해 부인과 서신 왕래가 끊김. 이것으로 아내 메트와는 영원히 헤어짐. 〈우리는 어디서 와서, 무엇이 되어, 어디로 가는가?〉, 〈네버 모어 타히티〉, 〈꿈〉 등 제작.

1898 그의 유언작인 〈우리는 어디서 와서, 무엇이 되어, 어디로 가는가?〉를 완성한 2월 11일에 산에서 비소가 든 살충제를 마시고 자살을 시도. 자살은 미수에 그치고 고갱의 몸에는 병만 더욱 깊어지다. 4월, 빚을 갚기 위해 공익사업 사무실에서 서기직을 맡아 1899년 3월까지 그 일을 계속함. 8월에 파페테로 감. 그 해 말에 볼라르에게 그림을 팔기 시작했는데 그가 생각한 것보다 무척 낮은 가격이었음. 〈세 명의 타히티 사람들〉, 〈백마〉 등 제작.

1899 4월 파우라가 아들을 낳았으나 곧 사망함. 풍자적 신문인 《말벌》에 글을 기고하기 시작함. 지방 관리와 다퉜는데, 그 관리는 고갱이 자기를 괴롭혔다고 고갱을 고발함. 풍자적인 잡지인 《게프스》와 《수리르》 지에 그는 식민 관리들의 무능과 부패를 고발하고 원주민들을 옹호하는 글을 발표함. 〈망고꽃을 든 두 명의 타히티 여인〉, 〈타히티 여인과 소년〉 등 제작.

1900 이 해 대부분을 병 때문에 작업하지 못함. 치료비를 낼 돈이 없어서 12월말이 되어서야 병원에 갈 수 있었음. 볼라르와 작품 판매 수익 때문에 다툼.

1901 2월에 완치되지 않은 채 퇴원함. 4월에 유행성 독감을 앓음. 그는 집을 팔고 살기 편하고 생활비가 적게 드는 마르키즈의 섬에서 혼자 살 생각을 함. 볼라르의 계약금으로 생활할 수 있다는 계산을 함. 8월에 마르키즈 군도에 있는 도미니크 섬 히바 오아의 아투아나로 옮겨감. 매독이 완치되지 않음. 모리스의 도움으로 《노아 노아》가 발간되다. 11월 마리 로즈 바에즈가 새 애인이 됨.

1902 이 해는 비교적 조용하게 지냈고 많은 작업을 함. 8월, 매독이 악화되었고 심장이 나빠져 치료를 위해 프랑스로 돌아갈 생각을 함. 다니엘 드 몽프레가 그렇게 되면 고갱의 신화가 깨진다며 그를 만류함. 1월과 2월에 《아방 에 아프레(개인 잡지)》를 집필함. 〈해변의 말 탄 사람들〉, 〈원시의 이야기〉, 〈봉헌〉 등 제작.

1903 2월에 이 섬에 사이클론이 붐. 4월에 원주민에 대한 당국의 치욕적인 대우에 저항하다가 3개월 형을 언도받음. 타히티로 가서 항소할 계획을 세움. 5월 8일, 55세의 나이로 폴 고갱 사망함. 고갱 히바 오아 섬의 가톨릭 공동묘지에 묻힘. 영국 극작가이자 소설가인 서머셋 모옴이 그의 소설 《달과 6펜스》에서 고갱을 광기와 예술의 극치를 보인 예술가, 그러나 세속적인 명성을 구한 예술가로 표현하기도 했음.

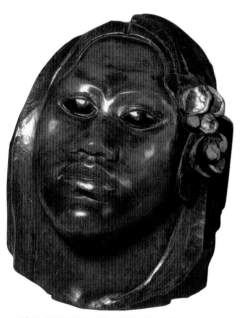

테후라, 1891-1893, 나무에 착색, 22.2×7.8×12.6cm

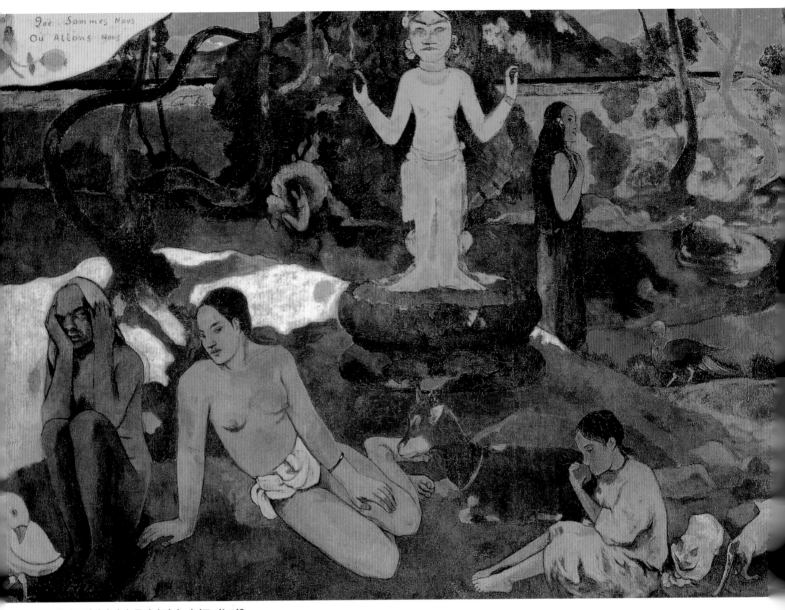

우리는 어디서 와서, 무엇이 되어, 어디로 가는가?
1897, 유화, 139×375cm
보스턴 미술관

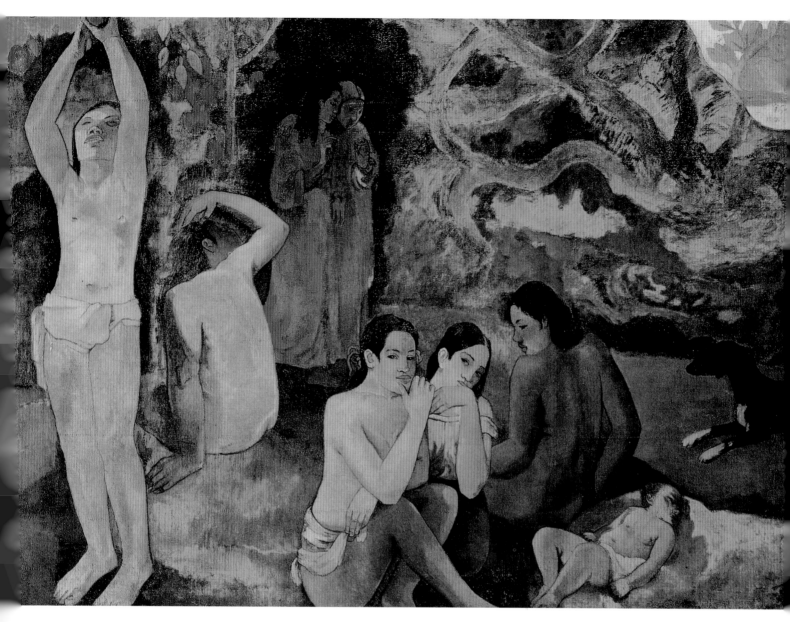

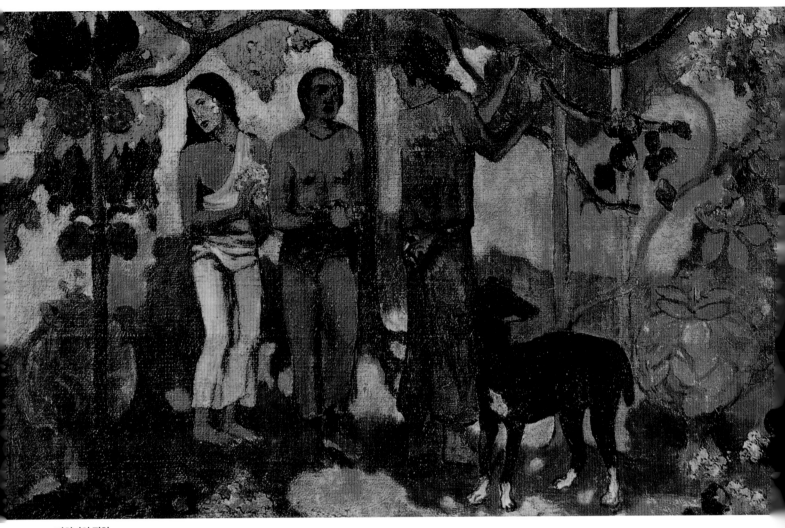

타히티의 전원
1898, 유화, 54×169cm
런던, 테이트 갤러리

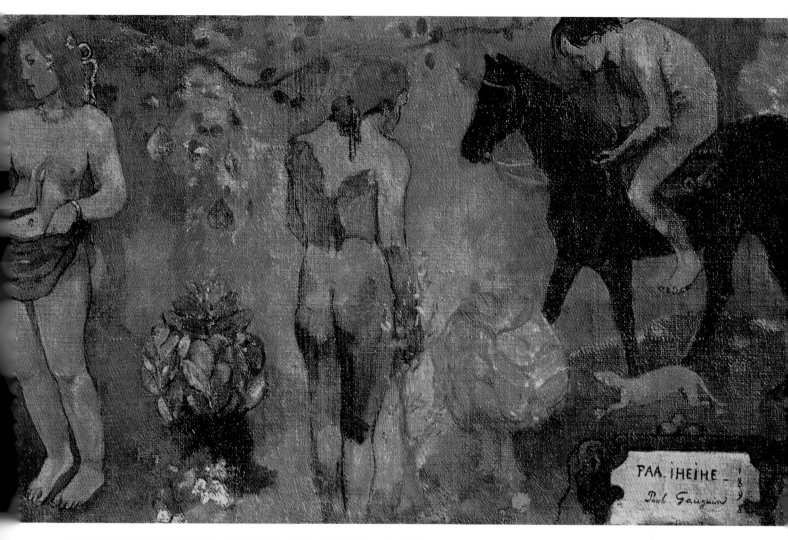

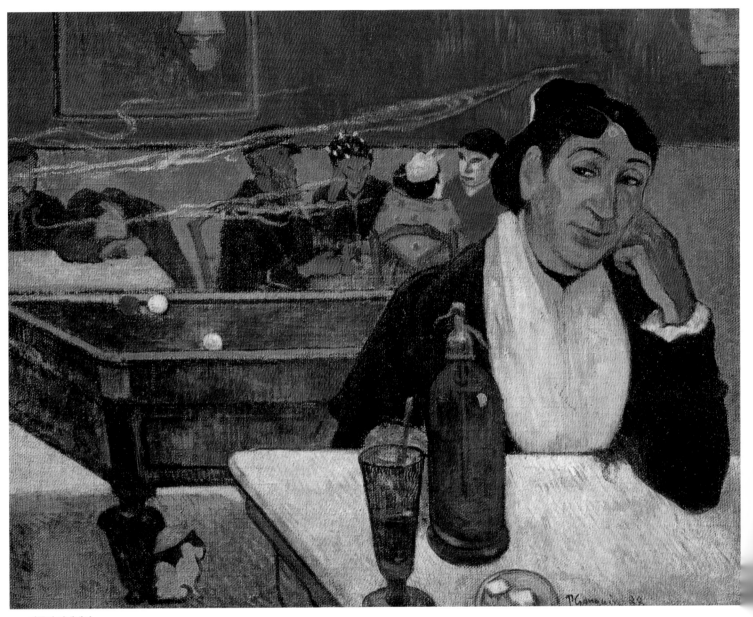

아를의 카페에서
1888, 유화, 72×92cm
모스크바, 푸쉬킨 박물관

누드 습작
1880, 유화, 115×80cm
코펜하겐, 나이 카를스베르그 미술관

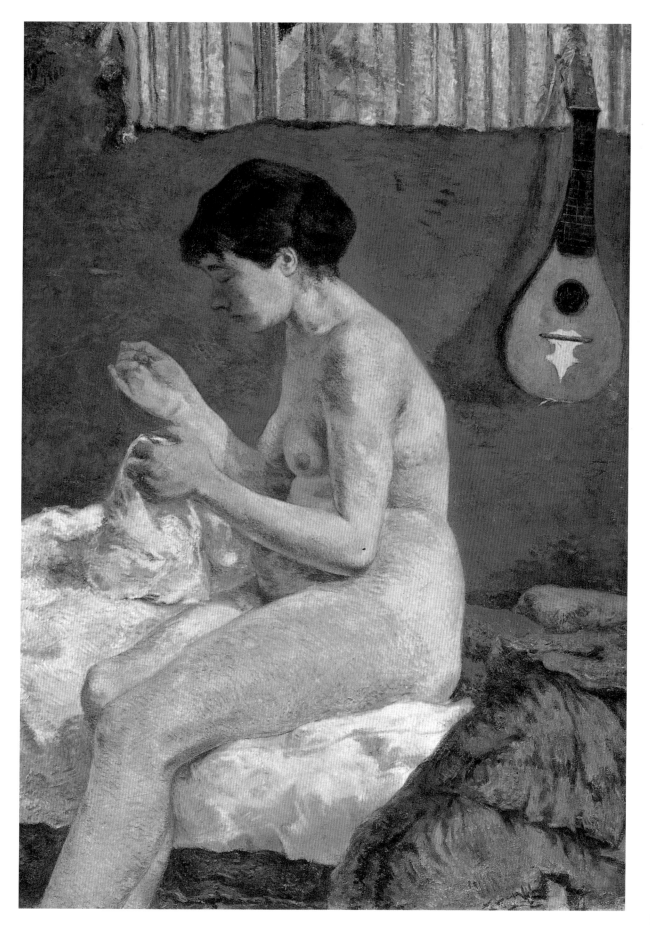

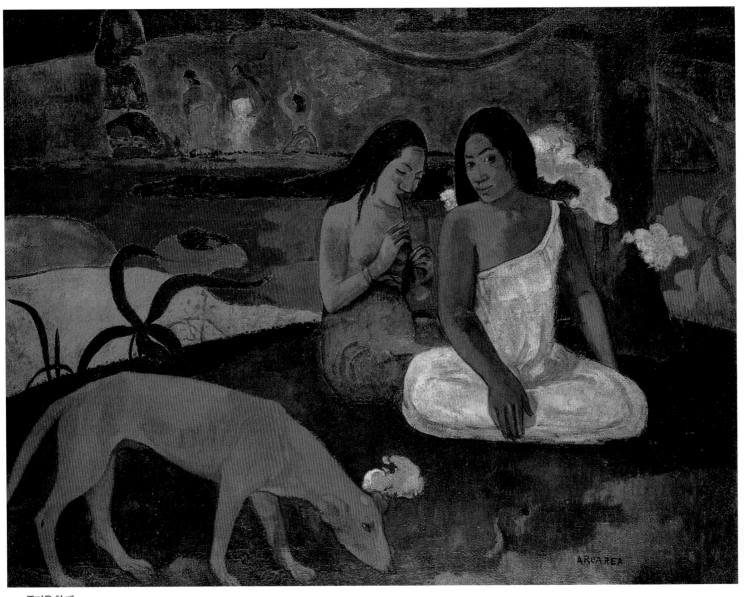

즐거운 한 때
1892, 유화, 75×94cm
파리, 오르세 미술관

언제 결혼하세요?
1892, 유화, 105×77.5cm
루돌프 슈타에켈린 재단

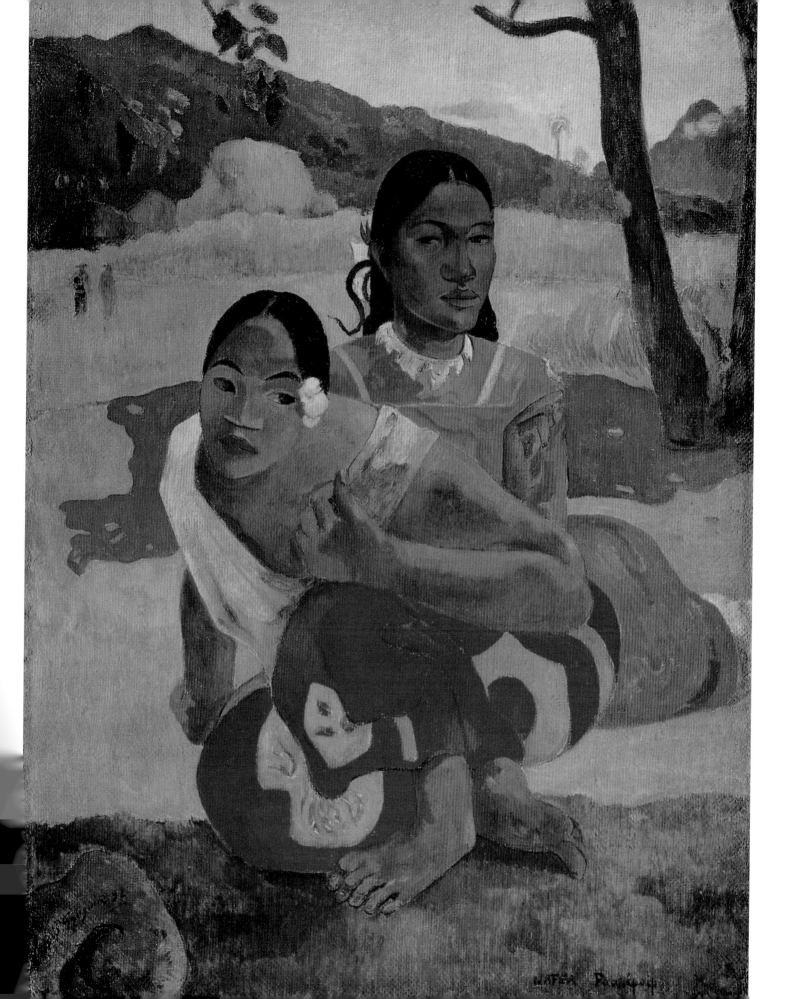

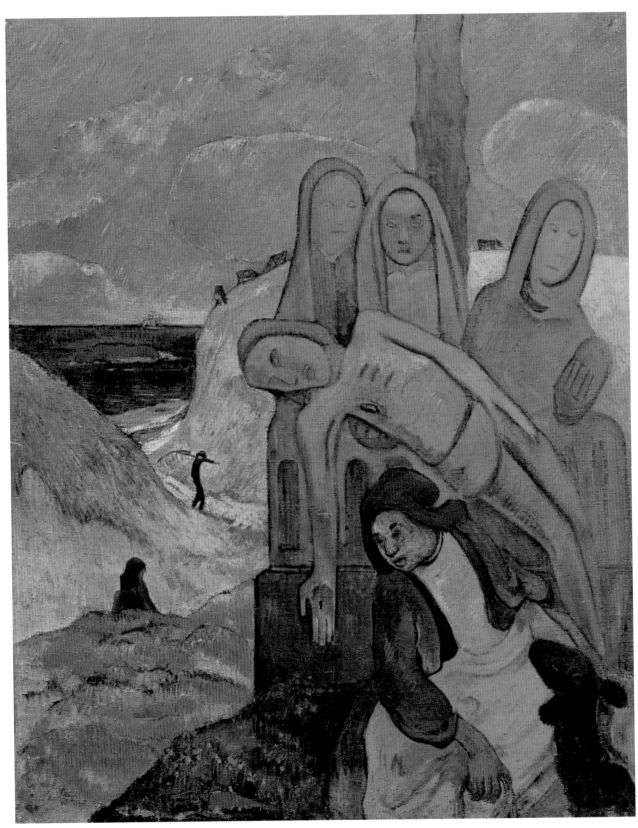

초록색 그리스도의 수난
1889, 유화, 92×73cm
브뤼셀 왕립미술관

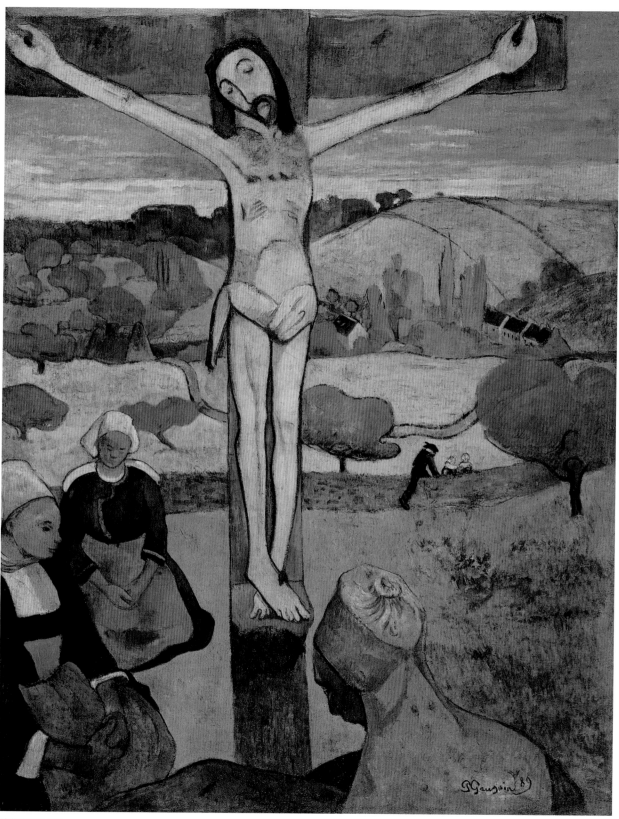

황색의 그리스도
1889, 유화, 92×73.5cm
버펄로, 올브라이트 크녹스 미술관

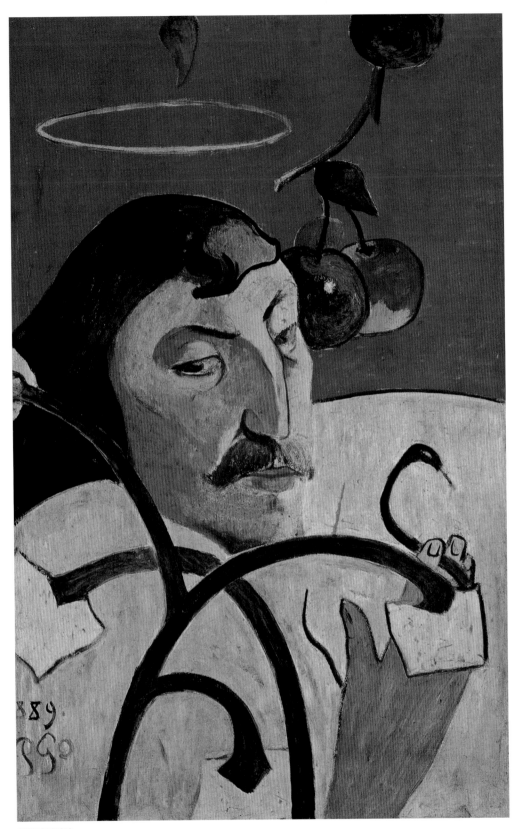

회화적 자화상
1889, 유화, 79.2×51.3cm
워싱턴 국립미술관

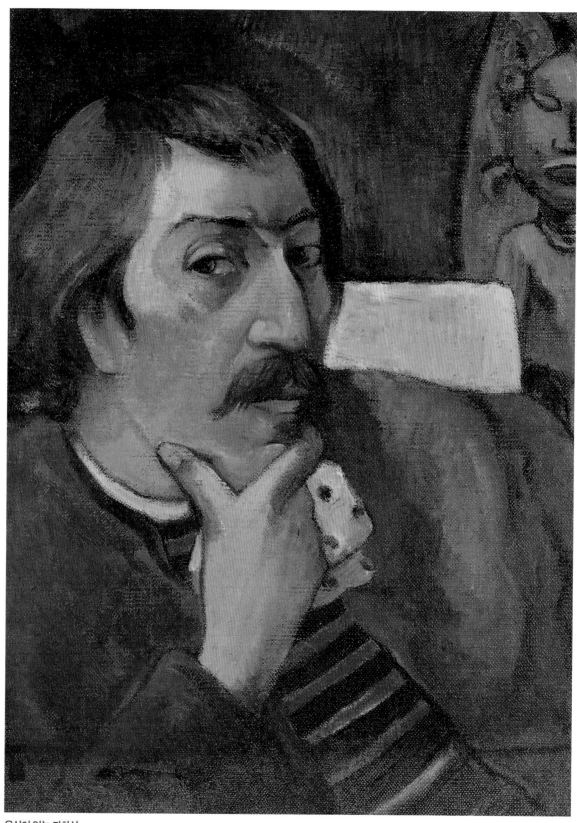

우상이 있는 자화상
1891, 유화, 46×33.5cm
매리언 쿠글러 맥네이 미술관

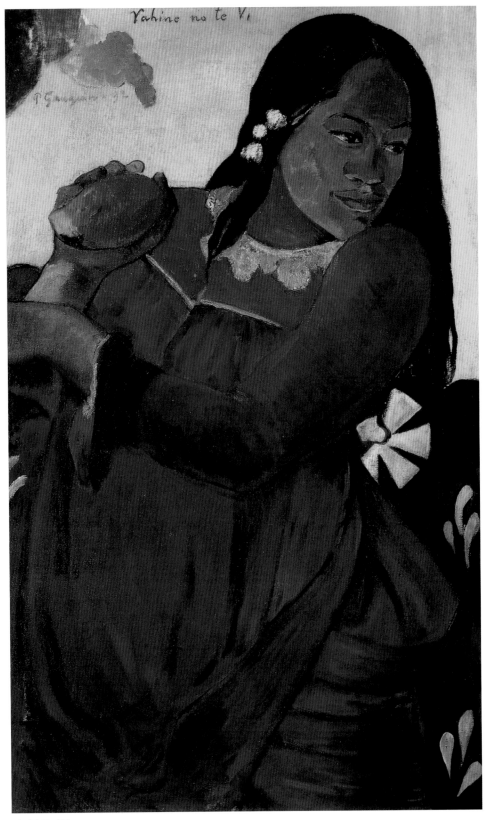

망고를 든 여인
1892, 유화, 72.7×44.5cm
볼티모어 미술관

이아 오라나 마리아(마리아께 축복을)
1891, 유화, 113.7×87.7cm
뉴욕, 메트로폴리탄 미술관

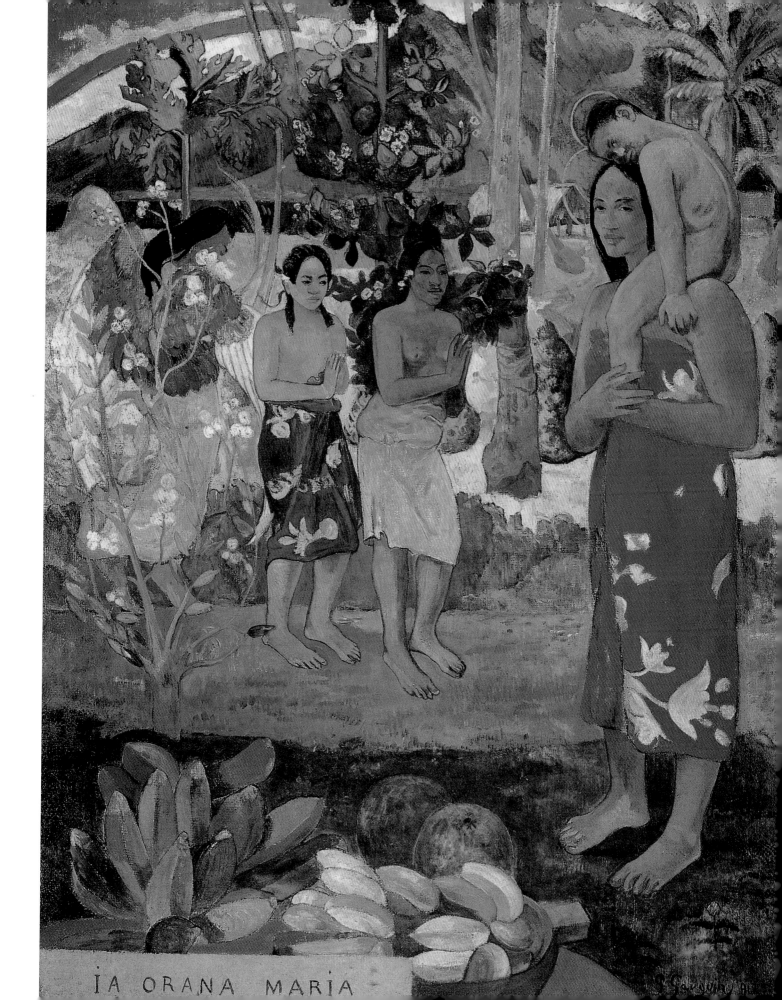

IA ORANA MARIA

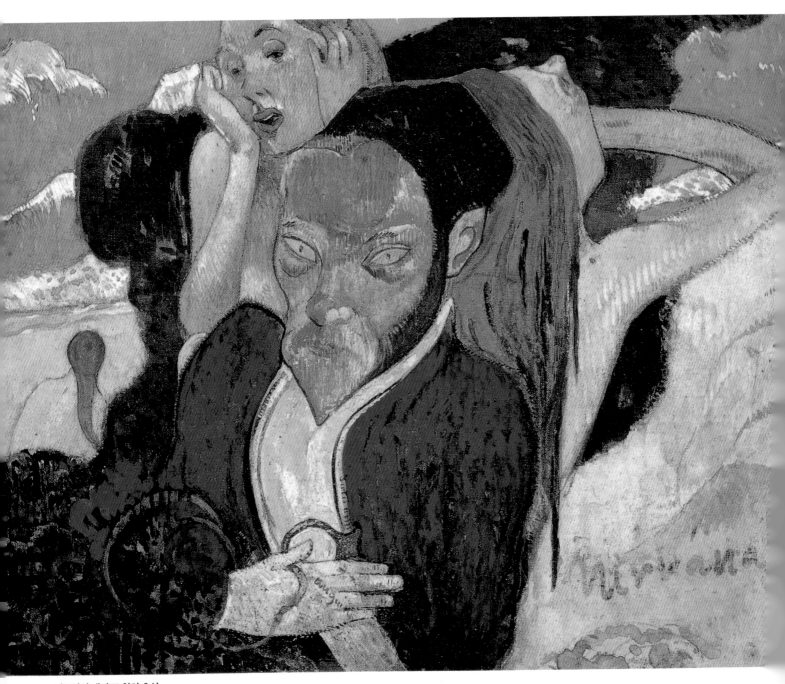

니르바나 메이 드 한의 초상
1890, 실크위에 템페라, 20×29cm

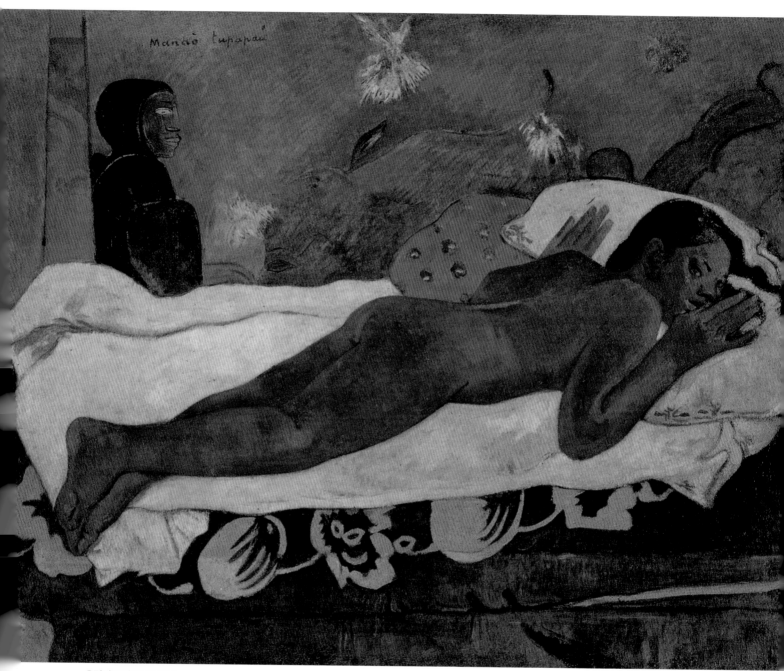

유령이 그녀를 지켜본다
1892, 유화, 72.5×92.5cm
버펄로, 올브라이트 크녹스 미술관

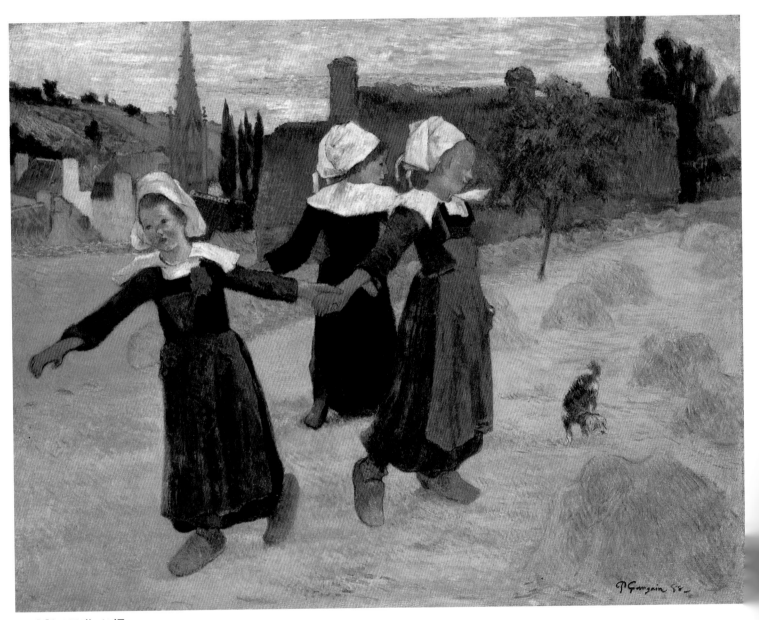

춤추는 브르타뉴 소녀들
1888, 유화, 73×92.7cm
워싱턴 국립미술관

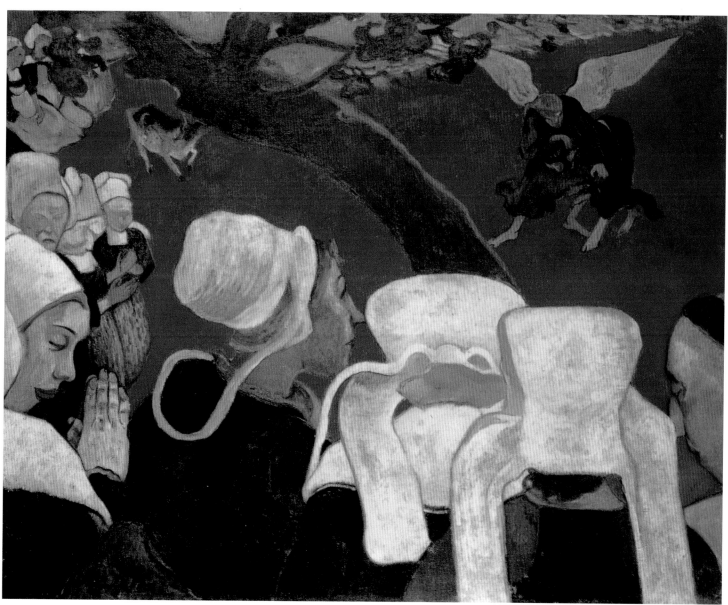

설교가 끝난 후의 환상(천사와 씨름하는 야곱)
1888, 유화, 73×92cm
스코틀랜드 국립미술관

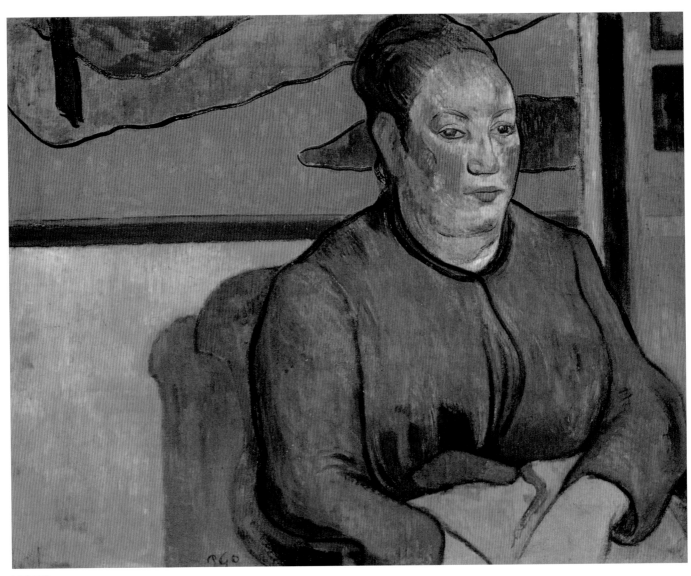

룰랭 부인
1888, 유화, 50×63cm
세인트 루이스 미술관

카리브의 여인
1889, 유화, 64×54cm

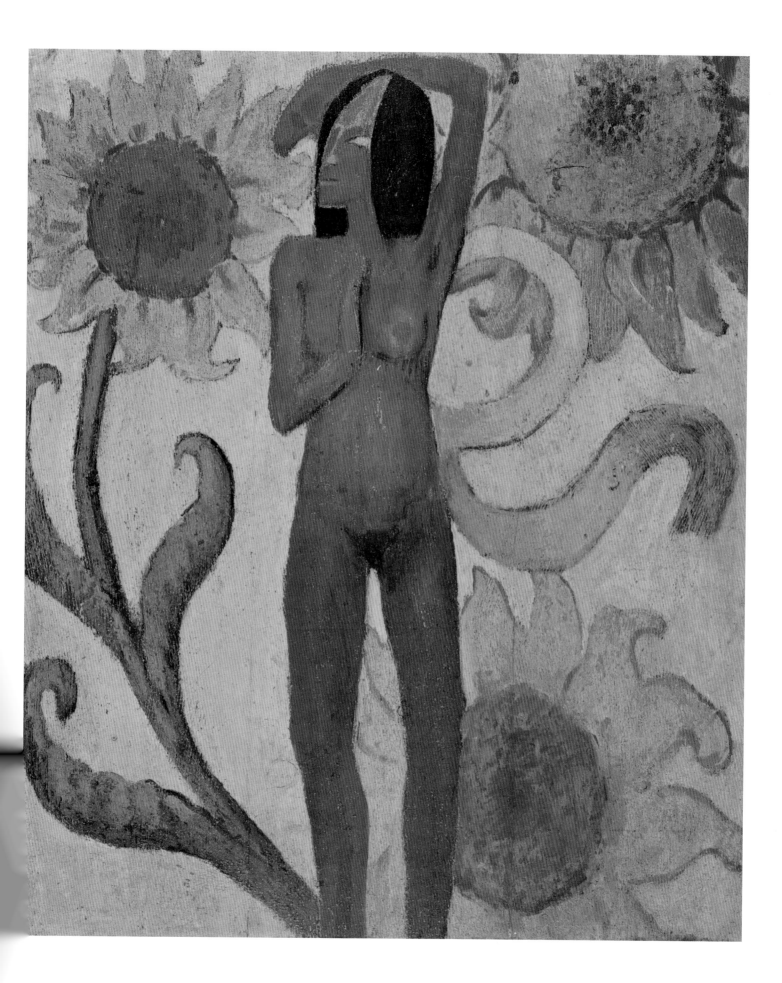

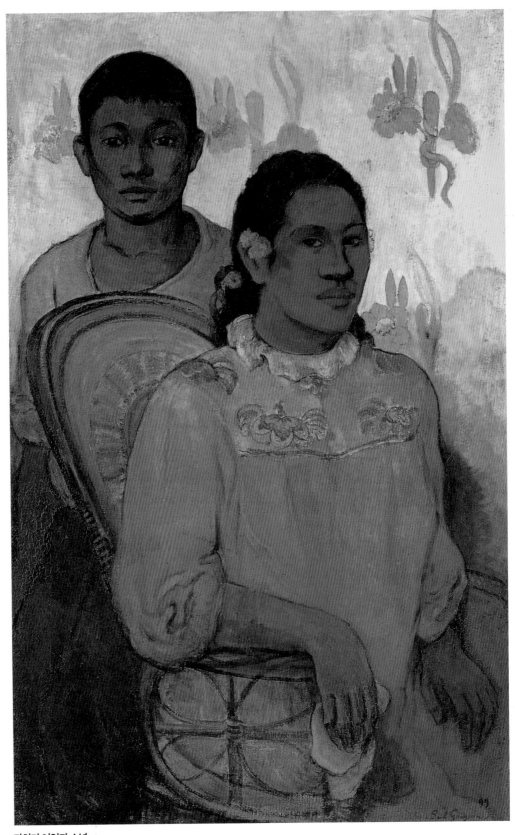

타히티 여인과 소년
1899, 유화, 93×58.5cm

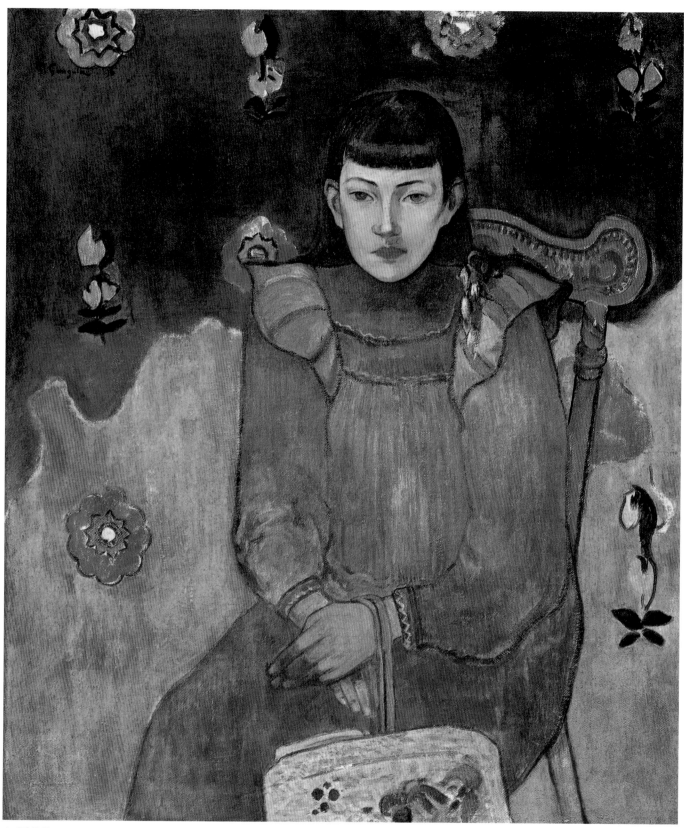

소녀의 초상
1896, 유화, 75×65cm

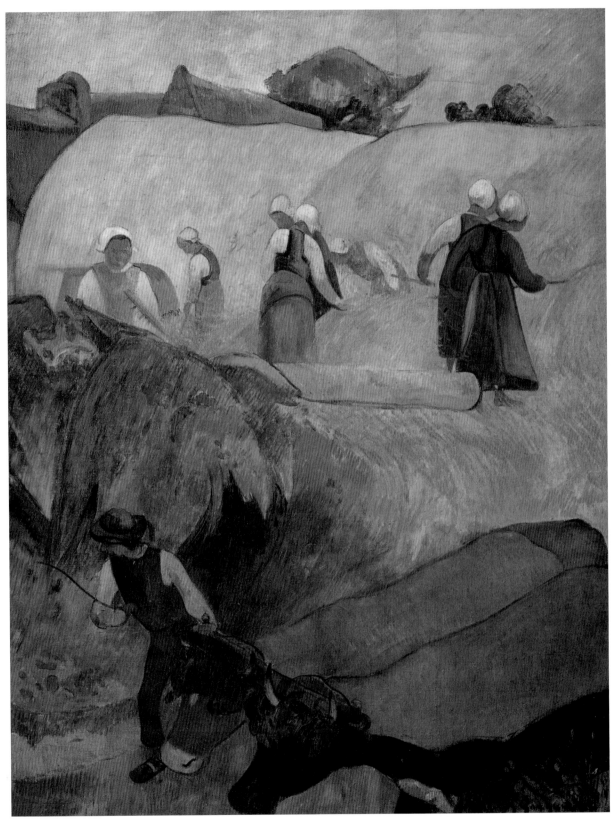

브르타뉴의 수확
1889, 유화, 92×73cm
런던, 코툴드화랑협회

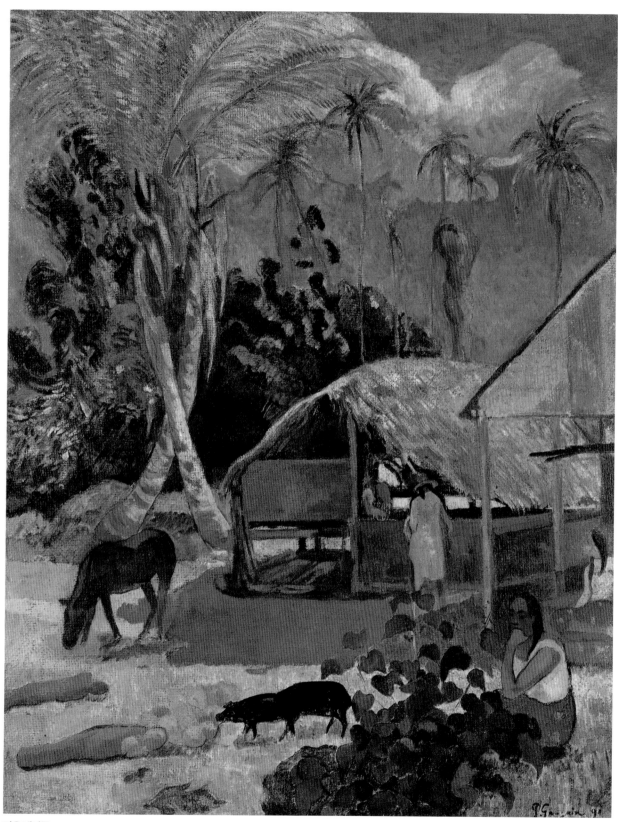

검은 돼지들
1891, 유화, 91×72cm
부다페스트 순수미술관

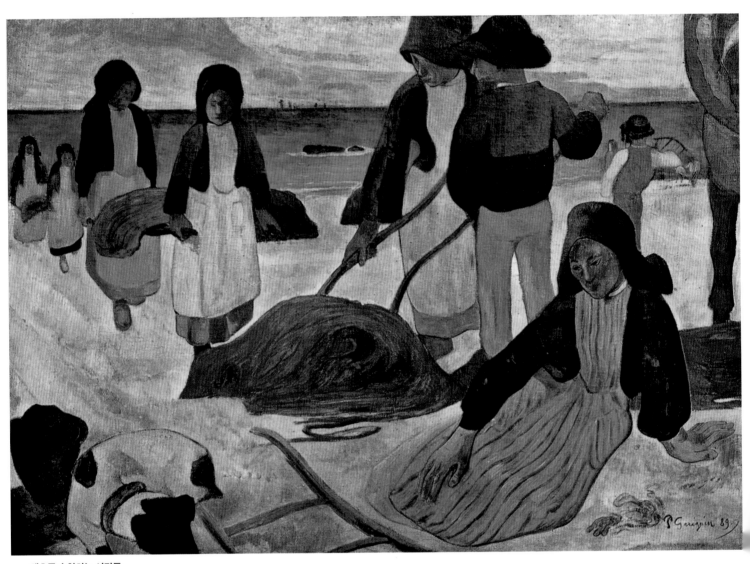

해초를 수확하는 사람들
1889, 유화, 87.5×123cm

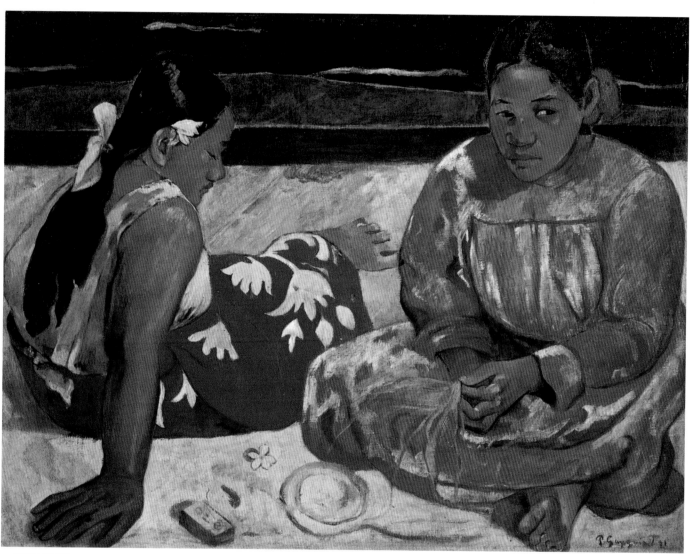

해변의 두 여인
1891, 유화, 69×90cm
파리, 오르세 미술관

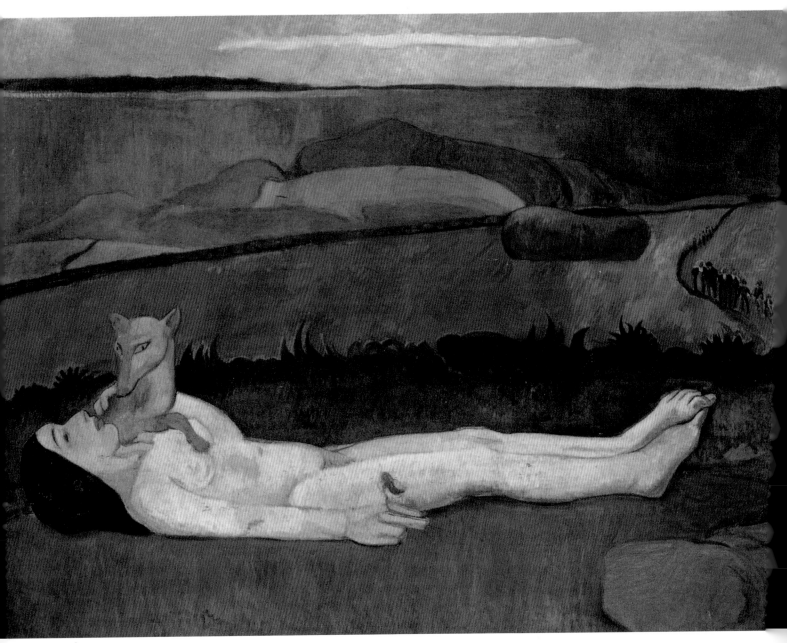

처녀 상실
1890-1891, 유화, 89.5×130.2cm
버지니아, 크라이슬러 미술관

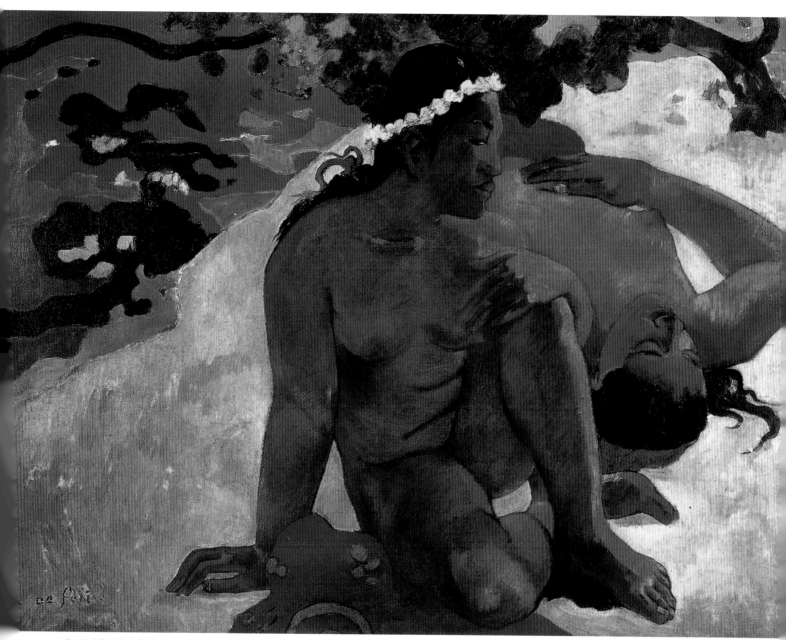

너는 무엇을 질투하니?
1892, 유화, 66×89cm
모스크바, 푸쉬킨 박물관

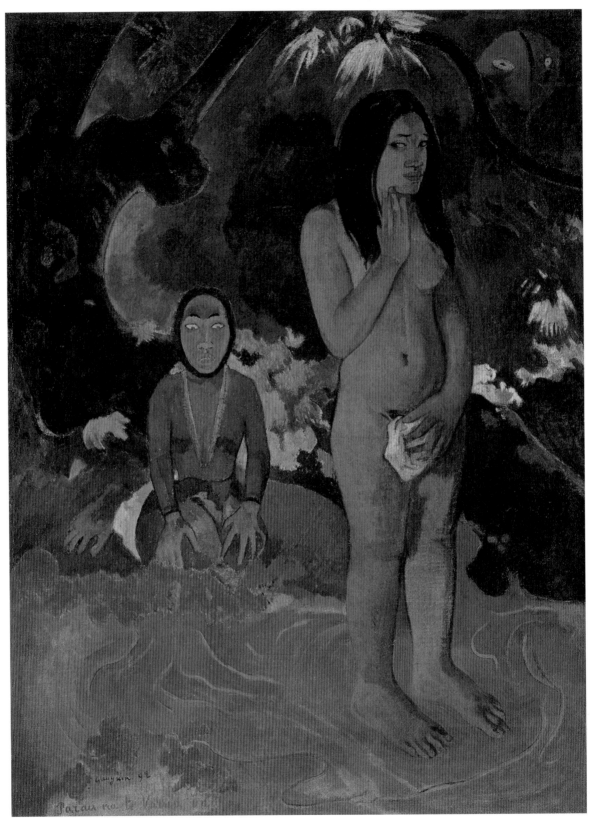

악마의 유혹
1892, 유화, 91.5×70cm
워싱턴 국립미술관

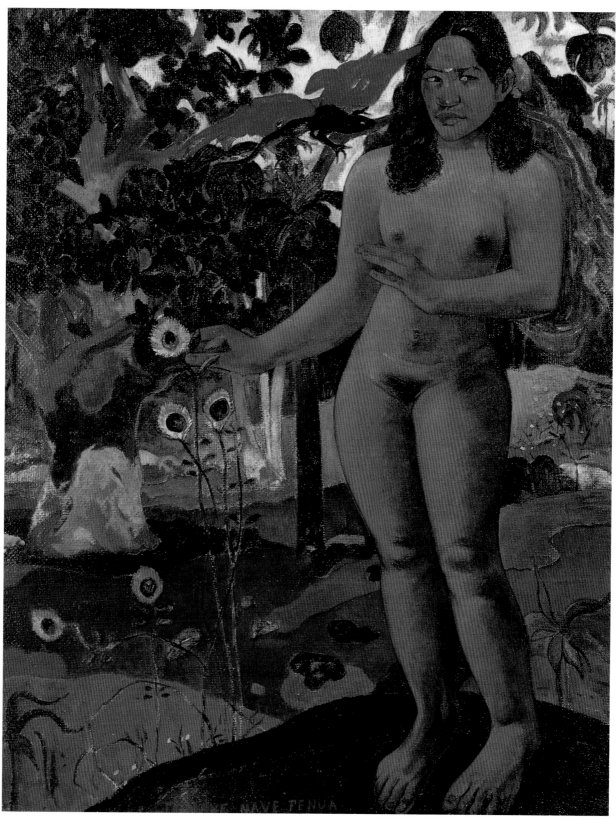

기쁨을 주는 땅
1892, 유화, 91×72cm
오하라 미술관, 일본

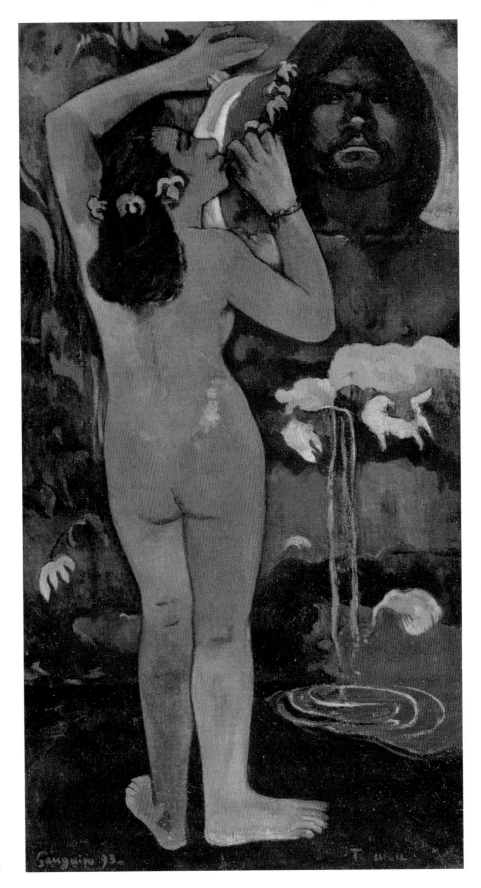

달과 지구
1893, 유화, 112×61cm

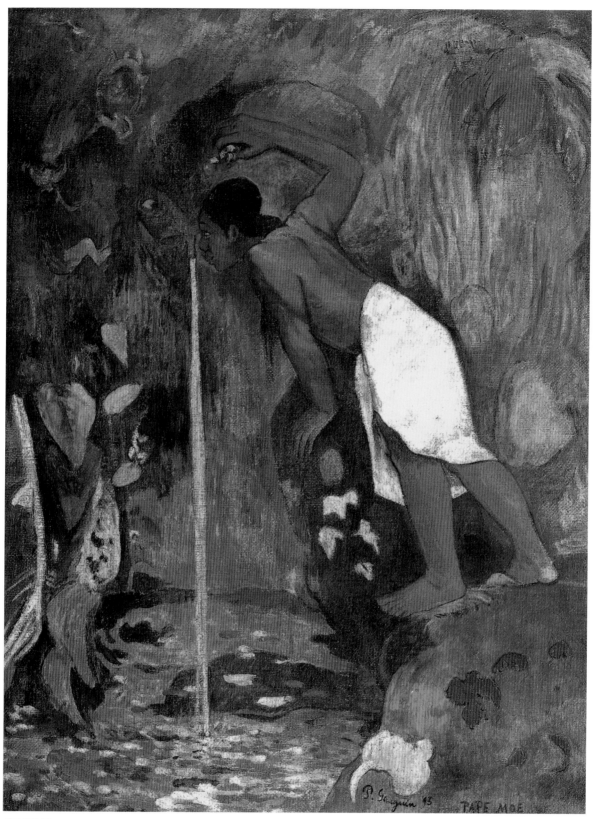

신령스런 물
1893, 유화, 99×75cm
개인 소장

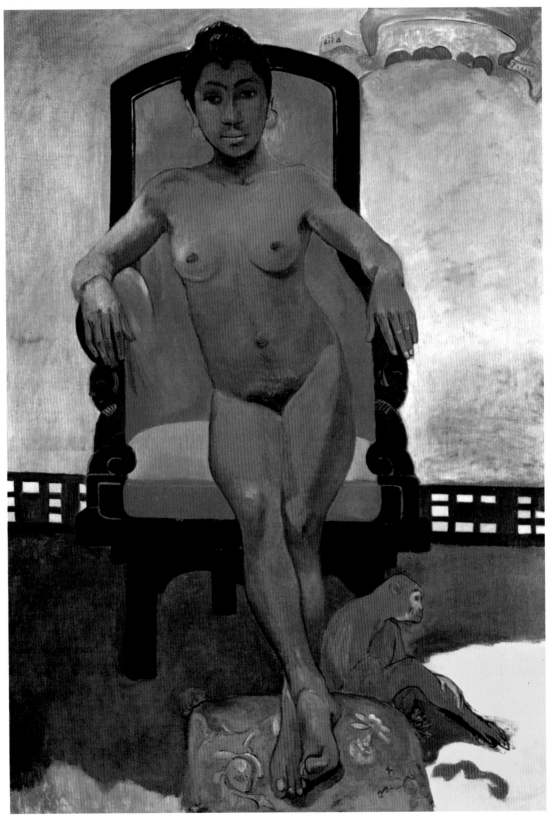

자바의 여인 안나
1893, 유화, 116×81cm
개인 소장

모성
1896, 유화, 92.5×60cm
개인 소장

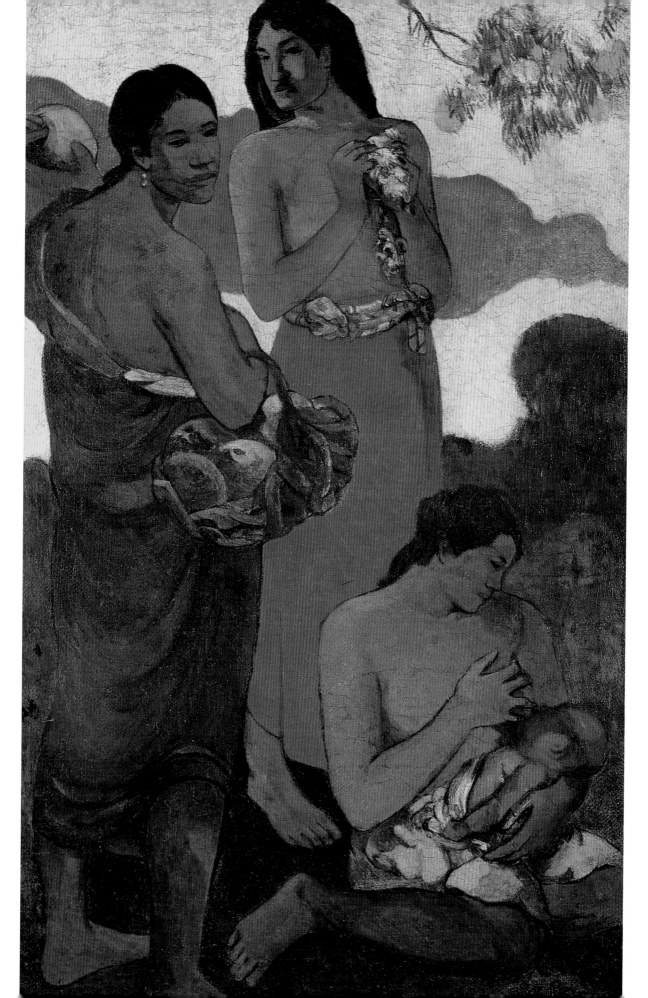

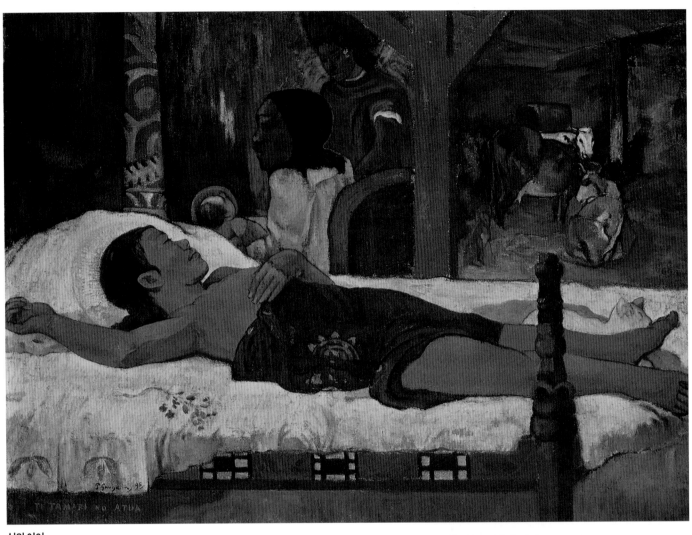

신의 아이
1895-1896, 유화, 92×128cm

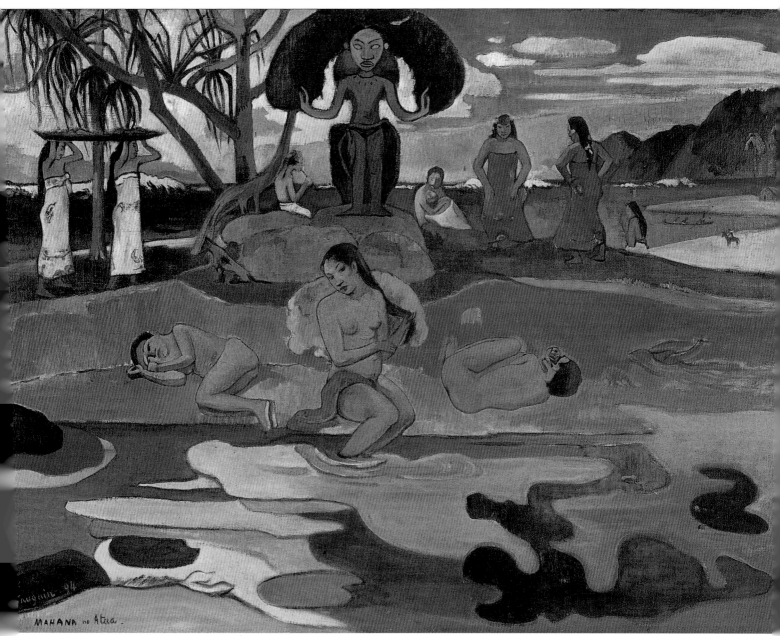

신의 날
1894, 유화, 66×87cm
시카고 미술연구소

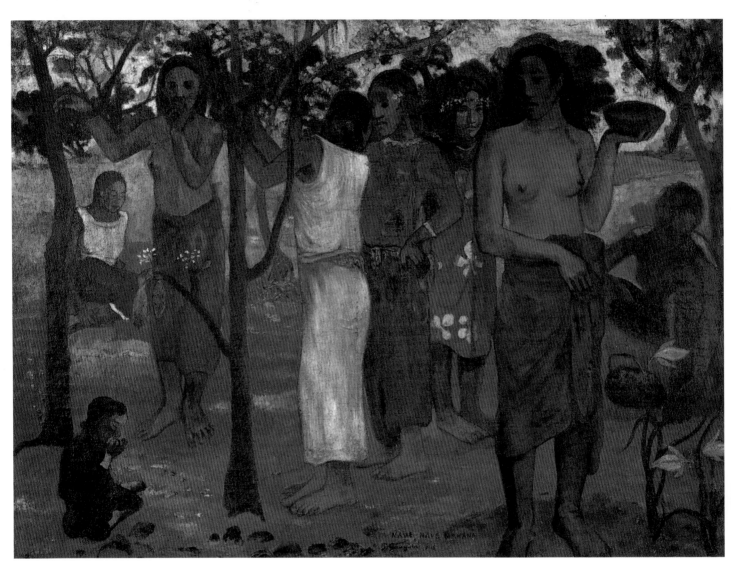

즐거운 나날
1896, 유화, 94×130cm
리옹 국립미술관

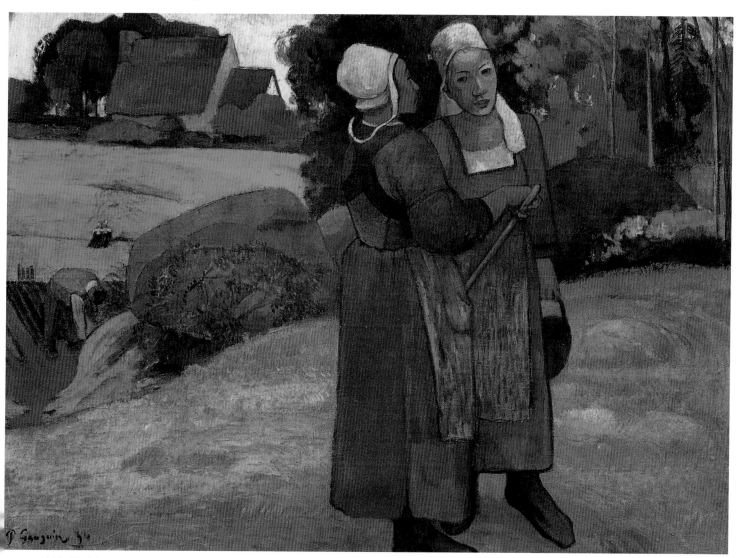

서 있는 두 여자
1894, 유화, 66×92.5cm
파리, 오르세 미술관

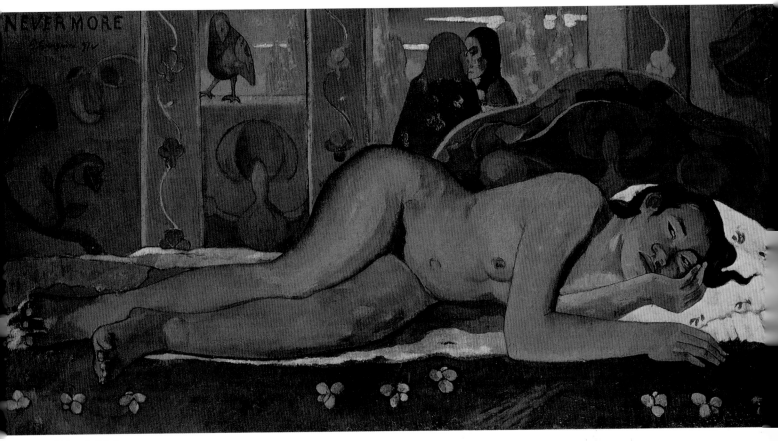

네버 모어 타히티
1897, 유화, 59.5×117cm
런던, 코톨드화랑협회

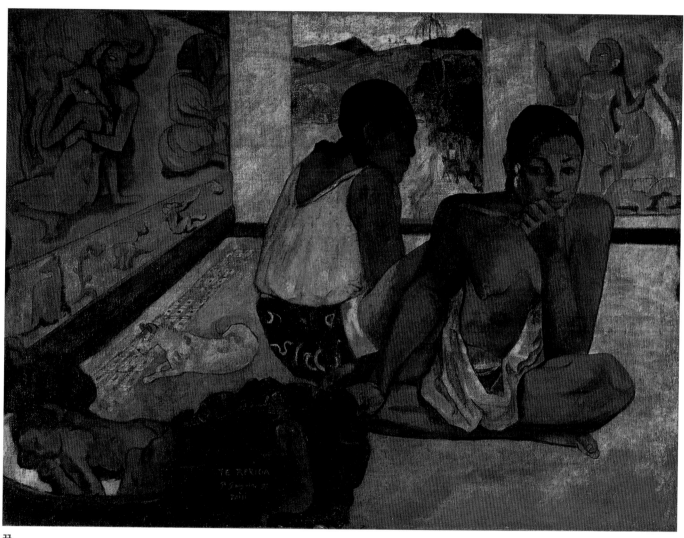

꿈
1897, 유화, 95×132cm
런던, 코톨드화랑협회

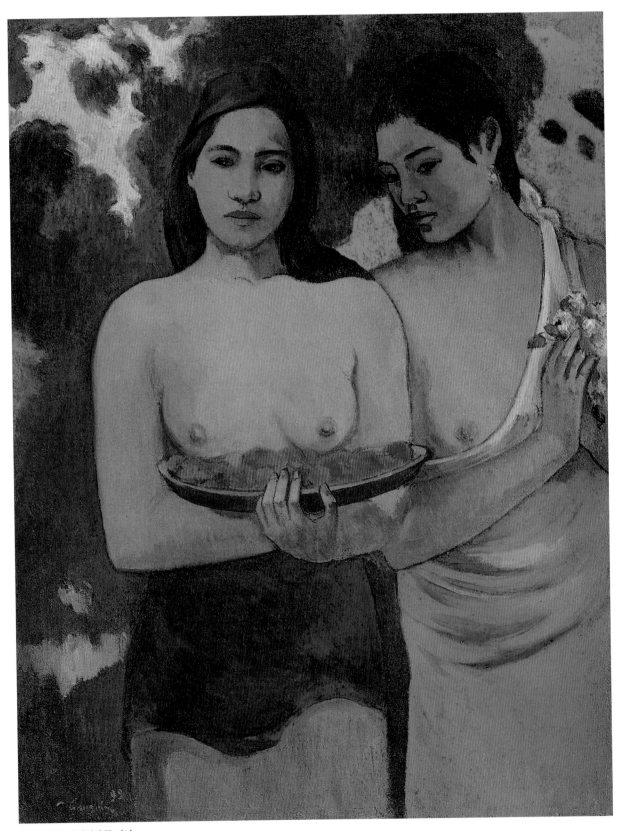

망고꽃을 든 타히티의 두 여인
1899, 유화, 94×73cm
뉴욕, 메트로폴리탄 미술관

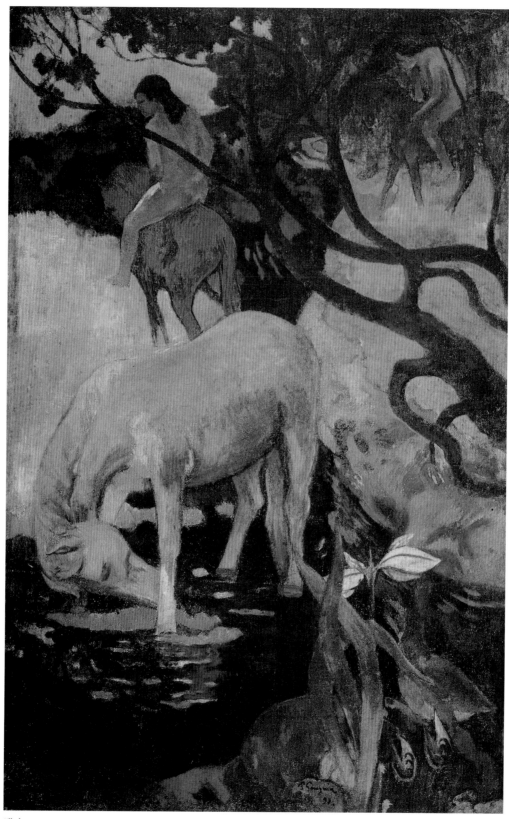

백마
1898, 유화, 141×91cm
파리, 오르세 미술관

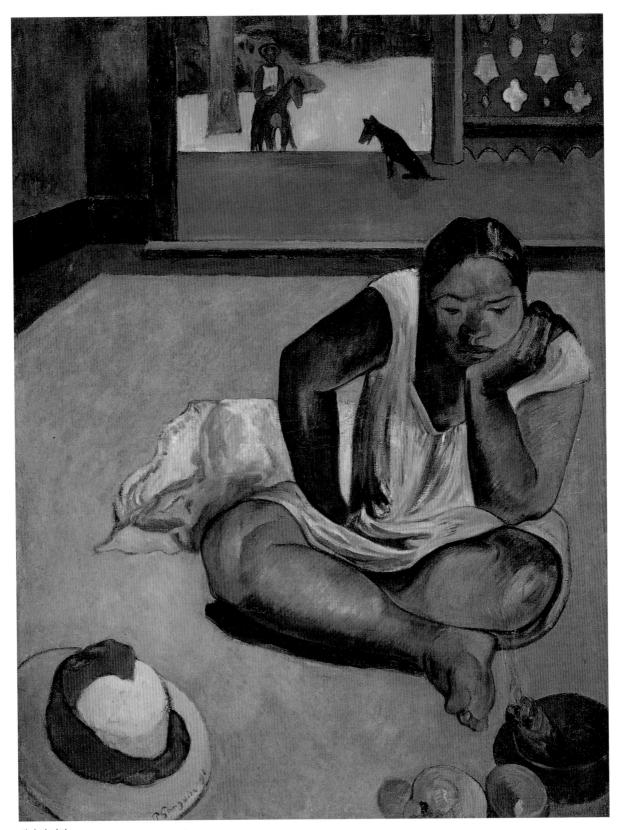

화가 난 여인
1891, 유화, 91.2×68.7cm
메사츄세츠 우스터 미술관

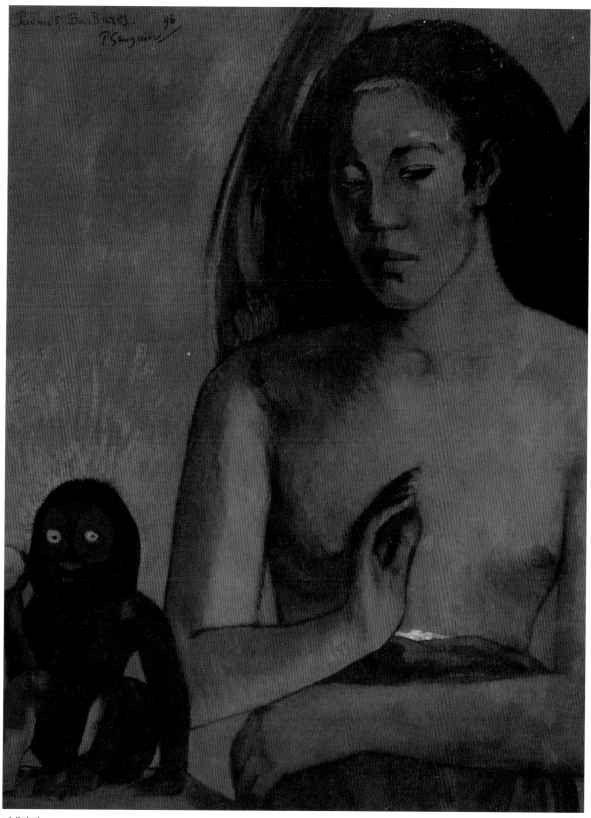

미개의 시
1896, 유화, 65×48cm
하버드 대학 미술관

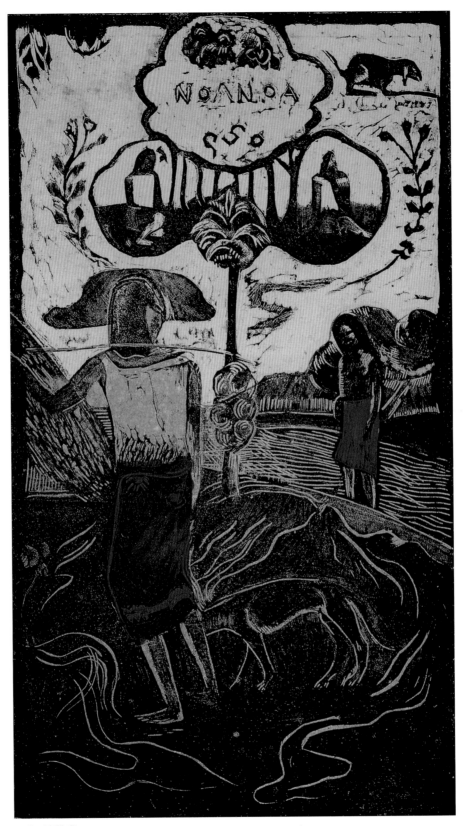

노아 노아(향기)
1893-1894, 목판화, 35.8×20.4cm
파리, 아프리카 오세아니아 미술관

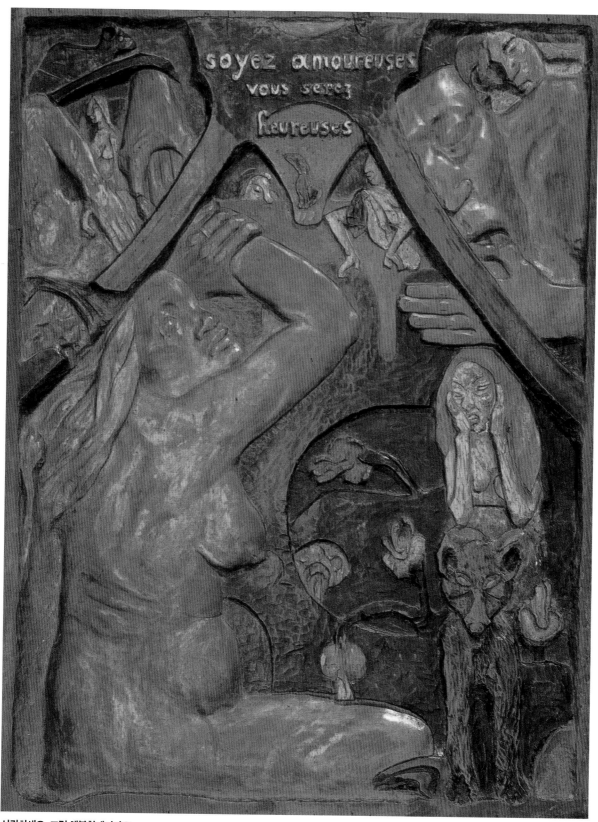

사랑하세요, 그럼 행복할테니까요
1889, 목판에 부조 · 착색, 119×96.5cm
보스턴 순수예술 미술관

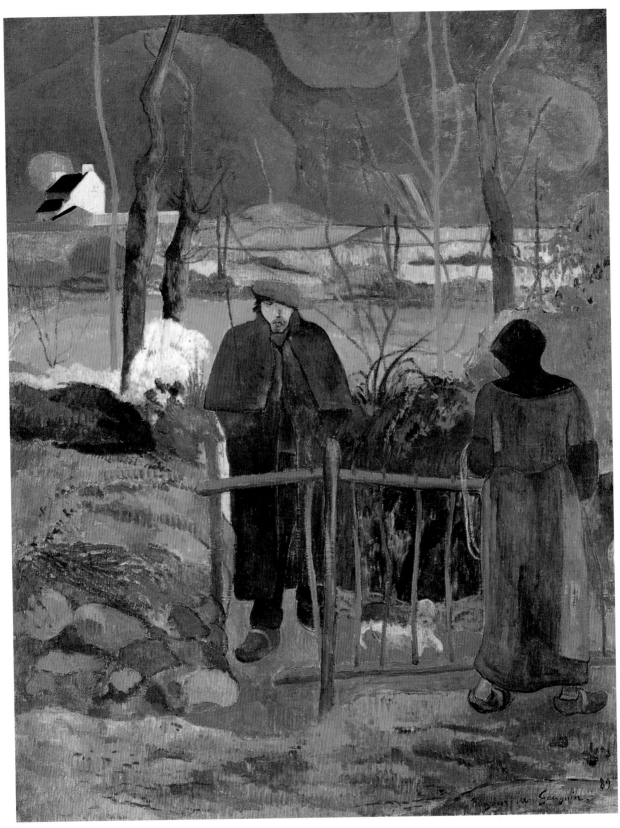

안녕하세요! 고갱 씨
1889, 유화, 92.5×74cm
프라하 국립미술관

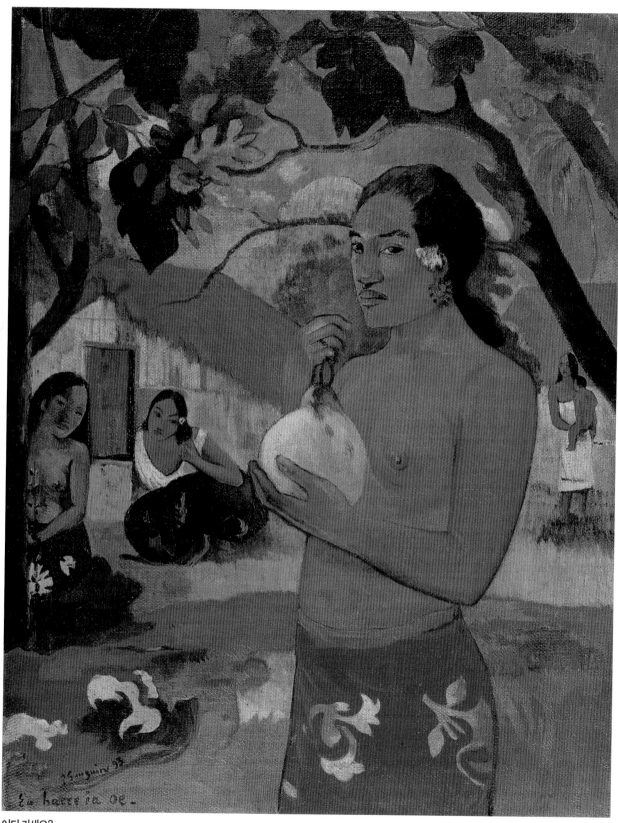

어디 가세요?
1893, 유화, 92×73cm
상트 페테르부르크, 에르미타주 미술관

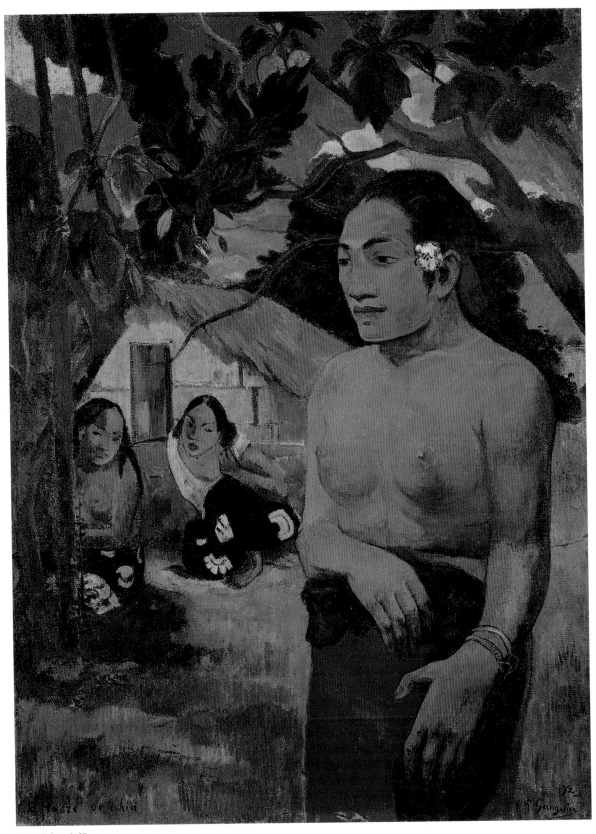

너는 어디로 가니?
1892, 유화, 96×69cm

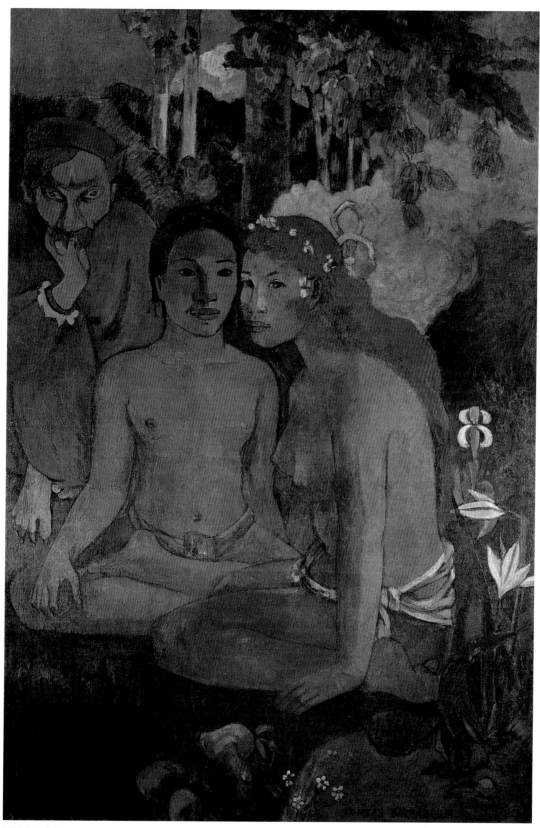

원시의 이야기
1902, 유화, 131.5×90.5cm
에센, 폴크방 미술관

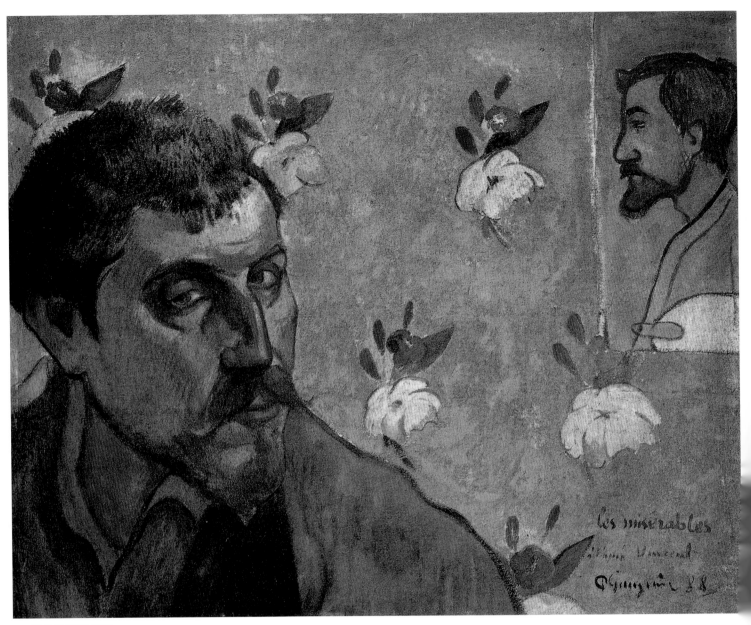

레 미제라블의 자화상
1888, 유화, 45×55cm
암스테르담, 빈센트 반 고흐 미술관

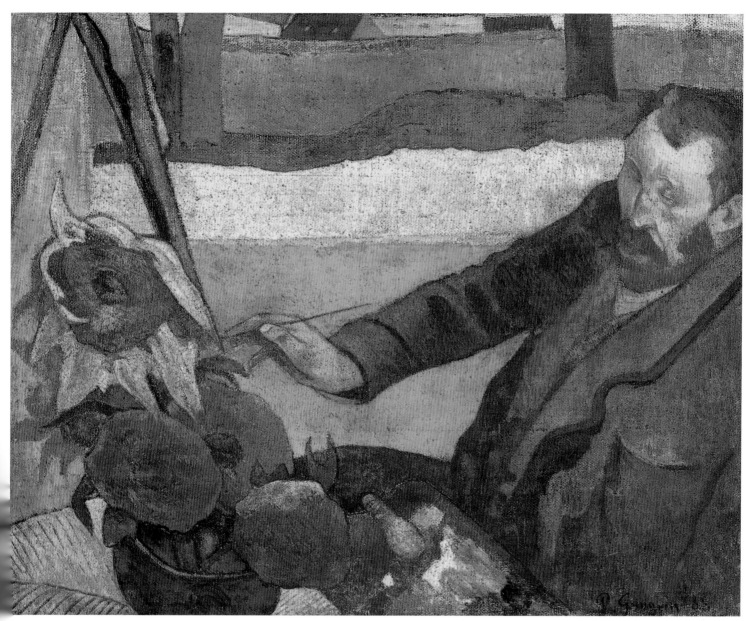

해바라기를 그리는 반 고흐
1888, 유화, 73×92cm
암스테르담, 빈센트 반 고흐 미술관

JAEWON ART BOOK 02

폴 고갱

감수 / 박서보 · 오광수

1판 1쇄 인쇄 2003년 12월 15일
1판 1쇄 발행 2003년 12월 20일

발행처 / 도서출판 재원
발행인 / 박덕흠
디자인 / 주식회사 CSD
색분해 / 으뜸 프로세스(주)
인 쇄 / (주)중앙 P&L

등록번호 / 제10-428호
등록일자 / 1990년 10월 24일

서울 마포구 서교동 461-9 우편번호 121-841
전화 323-1411(代) 323-1410 팩스 323-1412
E-mail:jaewonart@yahoo.co.kr

ISBN 89-5575-031-5 04650
세트번호 89-5575-042-0

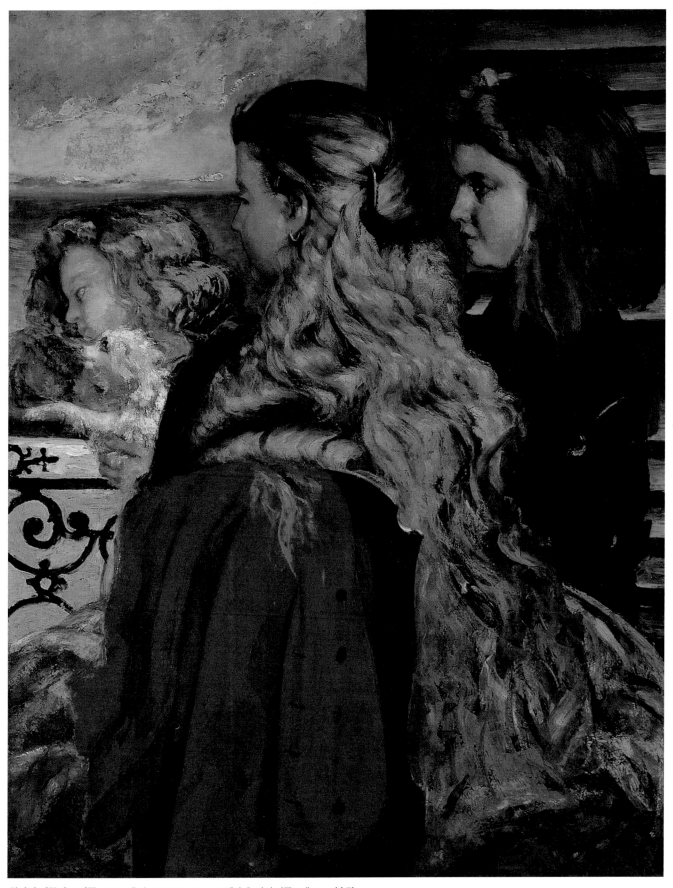

창가의 영국인 소녀들, 1865, 유화, 92.5×72.5cm, 코펜하겐, 나이 카를스베르크 미술관